마녀
유혹과 저주의 미술사

알릭스 파레 지음 · 박아르마 옮김

MISUL MUNHWA

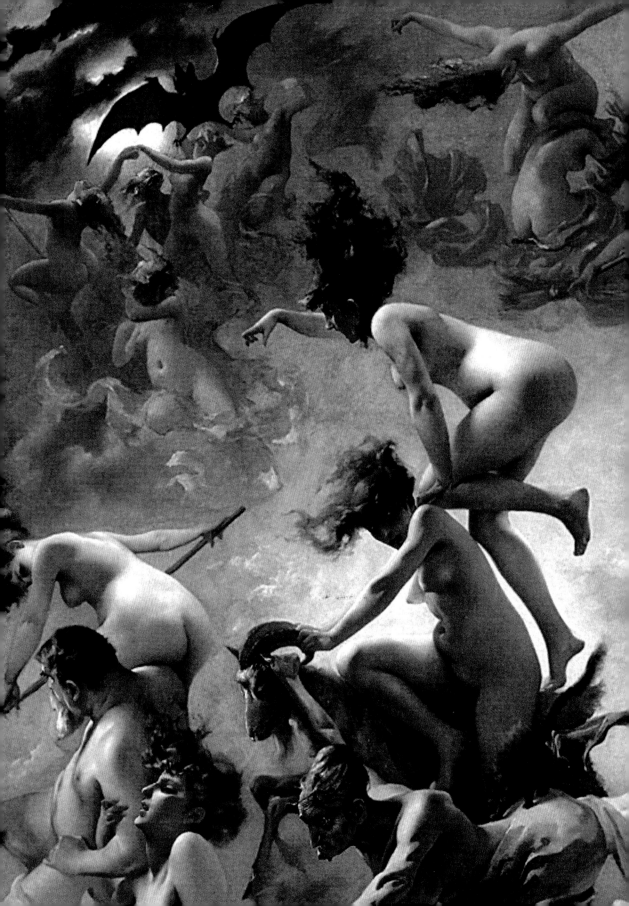

"그릇과 주문을 준비해라,
마법과 그 밖의 모든 것도."

윌리엄 셰익스피어, 『맥베스 *Macbeth*』 3막 5장, 1606

예술에서의 마녀

온통 검은 옷을 입은 마녀

마녀가 검은 옷을 입은 것은 18세기 말이 되어서였다. 이 시기부터 검은색은 죽음의 색이 되었다. 검은 동물들에 대한 중세시대의 경계심은 16세기와 17세기 사이에 두드러졌다. 그런 이유에서 고양이, 당나귀, 암탉, 숫염소 등은 악마와 결부되었다.

여자들에 대한 생각

근대에 의학의 발전과 함께 의사들은 점차 사회에서 소외된 여성을 마녀라기보다는 치료해야 할, 게다가 수용시켜야 할 환자로 생각하게 되었다. 17-18세기 의사들은 19세기에 들어 진정한 '황금기'를 맞이하게 될 여성 질병인 간질과 히스테리에 관심을 기울였다.

친절하거나 심술궂거나

때로는 소름 끼치고, 또 때로는 연민을 베푸는 마녀는 서구문화에서 꼭 다루어야 할 대상이다. 그렇다고 마녀가 항상 빗자루를 타며 모자를 쓰고 검정 옷을 입고 있는 것은 아니다.

최초의 빗자루

고대에는 마술magie이 도처에 존재했다면 마법sorcellerie은 중세 말에 만들어졌다. 페스트, 백년전쟁, 가톨릭교회의 분열, 자연재해 등의 대재난은 모든 고난의 책임이 악마의 종파에 있다는 믿음을 부추겼다. 최초의 마녀재판이 열렸을 때, 중세의 삽화공들은 마녀가 집회에 참석하기 위해 빗자루를 타고 날아가는 모습을 생각해냈고 악마 숭배와 연관된 이교도 신화의 재출현을 다룬 구전을 삽화로 그렸다.

마녀를 어떻게 그릴 것인가?

르네상스에서부터 두 개의 이미지가 공존했다. 젊고 관능적이며 유혹적인 마녀, 또는 얼굴을 찡그리고 텁수룩한 머리와 축 처진 가슴을 드러내고 있는, 말하자면 흉측하고 사악한 노파. 이들은 모두 벌거벗은 모습으로 타락한 성을 나타내거나 시골뜨기 아낙네 차림이다. 마녀로 고발된 여자들 중에는 혼자 살아가는 가난한 시골 출신이 많았다. 1580년부터 1670년까지 마녀사냥이 확산되면서 마녀재판에 오른 여성의 유죄판결 역시 증가하자 그림 속 마녀의 도상도 자리를 잡아갔다. 1565년경 大 피터르 브뤼헐의 판화가 널리 배포되면서 솥, 마법서, 빗자루, 두개골, 박쥐, 고양이, 두꺼비 등이 마녀의 전통적인 도구로 정착했다. 17세기에 이르러 여러 화가들이 마녀 혹은 마녀가 집회에 참석하는 장면을 전문적으로 그리기 시작했다.

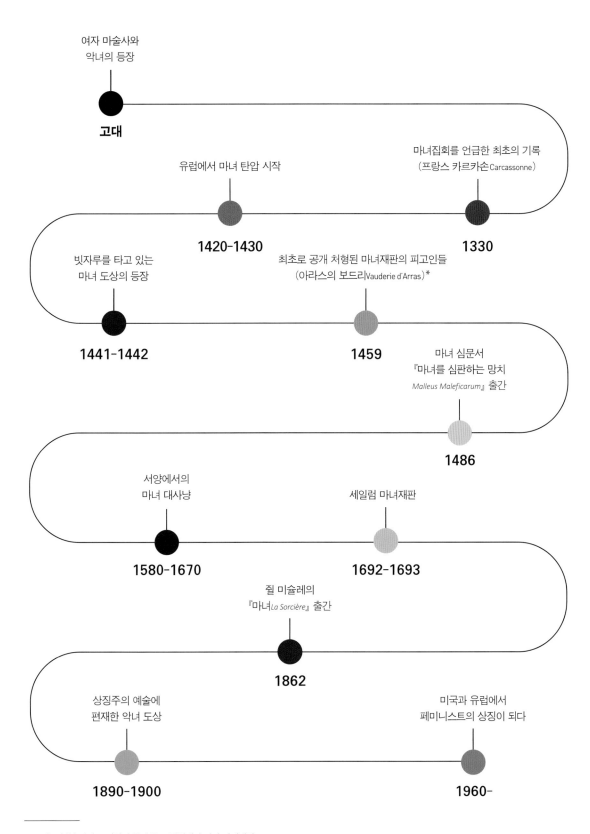

여자 마술사와
악녀의 등장

고대

마녀집회를 언급한 최초의 기록
(프랑스 카르카손Carcassonne)

유럽에서 마녀 탄압 시작

1420-1430

1330

빗자루를 타고 있는
마녀 도상의 등장

최초로 공개 처형된 마녀재판의 피고인들
(아라스의 보드리Vauderie d'Arras)*

1441-1442

1459

마녀 심문서
『마녀를 심판하는 망치
Malleus Maleficarum』 출간

1486

서양에서의
마녀 대사냥

세일럼 마녀재판

1580-1670

1692-1693

쥘 미슐레의
『마녀La Sorcière』 출간

1862

상징주의 예술에
편재한 악녀 도상

미국과 유럽에서
페미니스트의 상징이 되다

1890-1900

1960-

* 프랑스 북부 아라스 지방의 중세 종교 법정에서 열린 마녀재판

> "그녀가 동전 한 닢으로 나의 왼손에 성호를 그으라고 명령하자 주술 의식이 시작되었다….."

프로스페르 메리메, 『카르멘Carmen』, 1845

'사바스sabbath'라는 단어의 유래

악마의 주변에서 열리는 마녀 집회는 유대교의 안식일을 뜻하는 '사바스sabbath'라고 불렸는데, 이는 만남의 장소를 의미하는 유대교 회당 '시나고그synagogue'의 또 다른 표현이다. 15세기에 마녀들은 당시 주술로 고발당했던 유대인들과 마찬가지로 이단자였다. 반유대주의가 또 다른 기원들과 뒤섞이면서 '모자'와 '매부리코' 이미지를 만들어 냈다.

아브라카다브라!

악에 맞서는 이 주문은 히브리어에 기원을 두고 있다. "신이 네 개의 원소를 지배한다"라는 의미이다. 이 주문은 그리스어와 라틴어 의학서에 인용되었고, 대체의학 및 마법과 관련이 있다.

재발견과 재해석

18세기에 이르러서야 화형대의 불이 꺼졌다. 계몽주의 시대는 이성주의를 기반으로 법제화되었고, 혐오의 대상이었던 '마녀'를 민중 신앙의 일부로 치부했다. 거의 사라져 가는 마녀의 이미지를 재발견한 이들이 바로 낭만주의 예술가들이었다. 이들은 셰익스피어와 괴테의 책에서 영향을 받아, 역사적인 관점보다는 더욱 문학적이고 시적인 방식으로 '마녀'를 다뤘다. 주술서를 가지고 숲속에서 혼자 사는 노파로 묘사된 1830년대 낭만주의 시대의 마녀는, 회화는 물론 빅토르 위고를 위시한 문학과 1832년 〈라 실피드La Sylphide〉와 같은 발레까지, 모든 영역으로 퍼져 나갔다. 그림 형제가 수집한 독일 민담에는 마녀가 자주 등장했는데 전 유럽에서 번역되어 큰 성공을 거두었다. 팜 파탈과 악에에 사로잡힌 상징주의 사조의 중심에서 마녀는 도처에 존재했다. 마녀를 주제로 한 그림, 비문, 삽화 들이 셀 수 없이 많아졌다. 이러한 유행은 1890년에서 1900년 사이에 절정에 이르렀고 에로티시즘과 병적인 것이 퇴폐적인 미학과 자연스레 뒤섞였다.

사랑받는 여인과 사회참여 여성

20세기에 들어 마녀의 이미지는 예술적, 문학적, 정신분석학적 해석에 힘입어 끊임없이 확장되고 풍부해졌다. 이제는 예술가만큼이나 마녀가 많다. 1960년대부터는 오래전에 만들어진 마녀 도상이 서구 페미니스트 운동을 거치면서 환상을 탈피해 다시 태어났다. 이제 마녀는 가부장제 사회가 꺼려하는 여성의 힘을 상징하게 되었다. 여전히 수많은 예술가가 자신의 작품을 통해 이 싸움을 이어가고 있다. 대중문화와 영화, 문학, 언론의 관점에서 보자면 21세기 초만큼 마녀가 사랑받은 적은 결코 없었던 것 같다.

〈꼬마 마녀〉
J. H. 브라운이 착시효과를 주제로 런던에서 출간한 책 『스펙트로피아Spectropia』의 13세기 판화, 1864, 영국 국립 도서관

지도로 알아보는 마녀

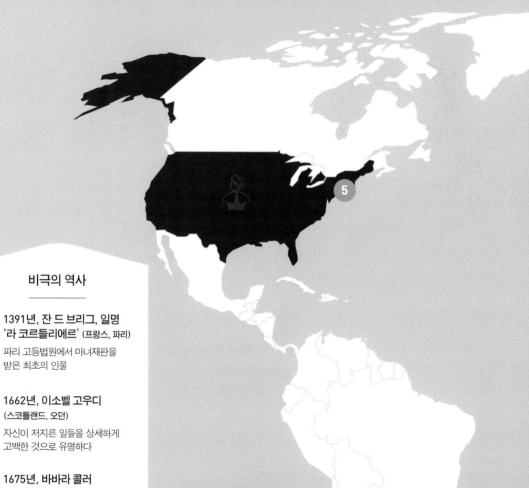

비극의 역사

1 1391년, 잔 드 브리그, 일명
'라 코르들리에르' (프랑스, 파리)
파리 고등법원에서 마녀재판을
받은 최초의 인물

2 1662년, 이소벨 고우디
(스코틀랜드, 오던)
자신이 저지른 일들을 상세하게
고백한 것으로 유명하다

3 1675년, 바바라 콜러
(독일, 잘츠부르크)
150명이 처형당한 잘츠부르크
재판의 첫 희생자

4 1680년, 카트린 데자이에,
일명 '라 부아쟁' (프랑스, 파리)
독약 사건에 연루된 독살범

5 1692-1693년, 처형당한 20명
(미국, 세일럼)
북아메리카 역사에서 가장 중요한
마녀사냥

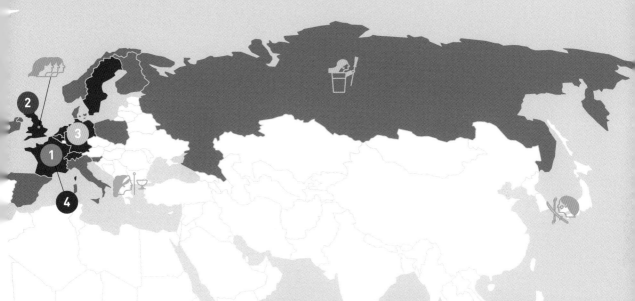

중세에서 근대까지, 마녀 탄압의 역사

● **심각했던 지역**
벨기에, 네덜란드, 프랑스, 스위스, 독일, 영국(특히 스코틀랜드), 스웨덴, 바스크 지방, 미국

● **드물었던 지역**
이탈리아, 슬로베니아, 스페인, 폴란드, 러시아, 핀란드, 아일랜드, 노르웨이, 덴마크, 아이슬란드

세계의 마녀

 키르케
고대 그리스 (16쪽)

 바바 야가
러시아 (90쪽)

 세일럼의 마녀들
미국 (40쪽)

 다키야샤 공주
일본 (76쪽)

 맥베스의 마녀들
영국 (30, 38쪽)

마녀의 특징

서유럽 민중이 상상한 마녀의 주요 특징은 빗자루이다.
밤이 오면 뾰족한 모자를 쓴 마녀들이 집회에 가기 위해 빗자루에 올라타고 김이
솔솔 오르는 솥 주위로 모여든다. 마녀에 대한 최초의 기록에 없었던 이런 주술적인
도구들은 중세 이후에 나타났다.

매력적이거나
혐오스럽거나

전통적으로 두 가지 유형의 마
녀가 있다. 하나는 주름진 얼굴
에 축 처진 가슴과 텁수룩한 머
리를 하고 있는 무시무시한 노
파, 다른 하나는 종종 곱슬한 붉
은색 머리칼을 길게 늘어뜨린
젊고 관능적인 유혹자다.

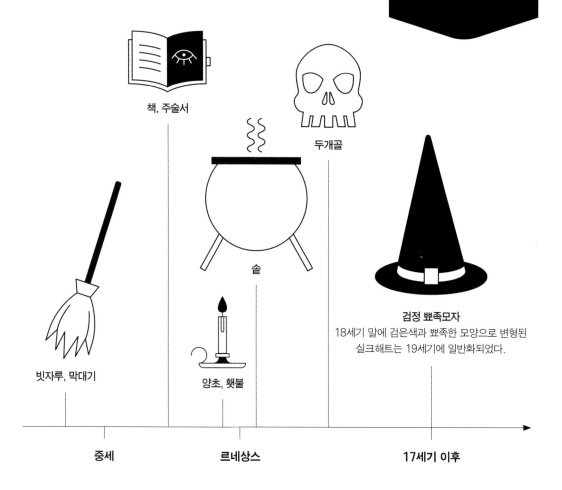

책, 주술서

두개골

솥

검정 뾰족모자
18세기 말에 검은색과 뾰족한 모양으로 변형된
실크해트는 19세기에 일반화되었다.

빗자루, 막대기

양초, 횃불

중세 르네상스 17세기 이후

마녀의 동물

마녀와 야성은 긴밀하게 연결되어 있다.

숲속에 사는 마녀는 식물의 신비로운 약효에 해박하며 동물과도 교감한다. 흙 위를
기어 다니고, 사체를 뜯어먹고, 밤눈이 밝은 기괴한 동물들… 이들은 독약의 재료처럼
항상 마녀와 동행한다.

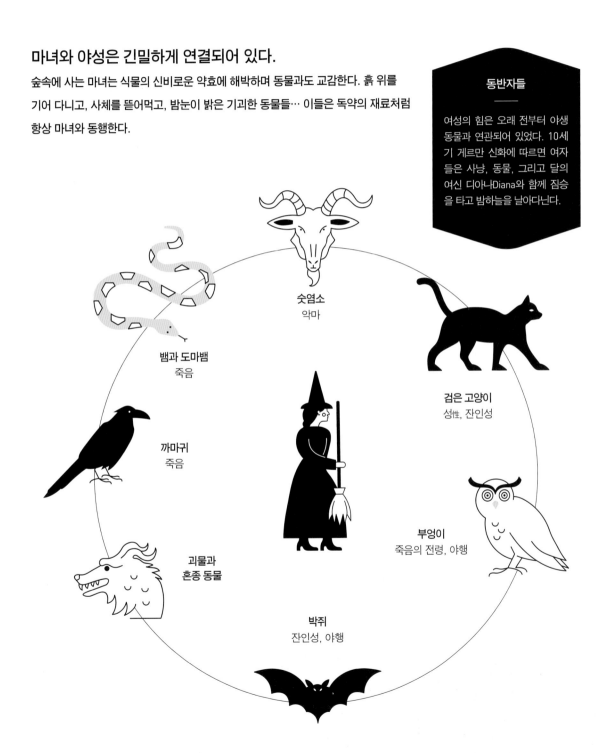

숫염소
악마

뱀과 도마뱀
죽음

검은 고양이
성性, 잔인성

까마귀
죽음

부엉이
죽음의 전령, 야행

**괴물과
혼종 동물**

박쥐
잔인성, 야행

꼭 봐야 할 작품들

오디세우스와 키르케

Ulysse et Circé, 기원전 470-460년경

운명을 말하는 여자들

'마녀sorcière'는 '운명을 말하는 사람'을 뜻하는 라틴어 'sortiarius'에서 유래한 단어로 고대에는 존재하지 않았다가 중세에 이르러 사용되기 시작했다. 서양 마녀들의 조상인 키르케와 메데이아Medeia는 영리하고 자연과 밀접하게 연결되어 있는 위험한 인물이다. 이들은 마법을 걸고 독초로 물약을 만들어 냈다.

붉은색 얼굴의 비밀

기원전 6세기 이후 그리스 항아리에 등장하는 인물은 점토 색에 따라 붉은색이었고, 나머지 배경은 검은색이었다. 인물의 윤곽선 안쪽은 붓으로 그려 넣었다. 이전까지는 반대로 바탕이 붉은색이고 인물이 검은색이었는데, 검정 표면을 미세하게 음각하여 인물을 묘사하는 것이 어려웠다.

〈오디세우스와 키르케〉
브뤼셀의 오이노코에 화가로 추정, 기원전 470-460, 도자기, 높이 20.2cm, 파리, 루브르 박물관

여성 마법사

키르케는 호메로스의 『오디세이아Odyssey』에서 가장 매혹적인 인물이다. 오디세우스가 아이아이에섬Aeaea에 다가오자 아름다운 마법사가 그의 부하들에게 묘약을 마시게 하여 돼지로 만들었다. 하지만 오디세우스는 헤르메스의 도움으로 변신을 피할 수 있었다.

인물이 붉게 그려진 오른쪽 항아리의 이름은 오이노코에oinochoe이다. 포도주를 잔에 따르기 전, 양쪽에 손잡이가 달린 커다란 병에서 포도주를 떠내는 데 사용하는 작은 항아리다. 태양신 헬리오스의 딸이자 마법사인 키르케가 옆모습을 보인 채 자신을 상징하는 지팡이와 술잔을 들고 걷고 있다. 때로는 벌거벗은 모습으로 묘사되는 키르케가 여기서는 무릎까지 내려오는 그리스식 튜닉tunic과 주름진 망토를 입고 있다. 항아리의 다른 면에는 창과 검으로 무장한 오디세우스가 키르케를 위협하는 장면이 나온다. 이 그림은 『오디세이아』 제10권에서 헤르메스가 오디세우스에게 건네는 말과 일치한다. "키르케가 마법 지팡이로 당신을 건드리면 곧바로 옆구리에 차고 있는 검을 뽑아 그녀에게 달려들게."

키르케는 그리스 신화에 등장하는 마녀 중에서 가장 유명하다. 뛰어난 마술 능력과 미모로 가공할 만한 힘을 지닌 키르케는 남성의 약점과 성욕을 교묘히 이용했다. 그녀는 오디세우스의 부하들을 돼지로 변신시켰지만 결국에는 인간의 모습으로 되돌려놓는다. 이후에는 오디세우스에게 사랑을 받으며 일 년을 함께 살며 아들 텔레고노스Telegonos를 잉태했다. 또 다른 신화에 따르면 두 사람 사이에는 텔레고노스뿐 아니라 여러 명의 자녀가 태어났다고 전해진다.

고대 그리스의 키르케 도상은 시대를 초월하여 살아 숨 쉰다. 로마의 시인 오비디우스가 저서 『변신 이야기Metamorphoses』에서 키르케의 약초와 마력을 언급함으로써 그녀는 다시 등장했다. 중세의 채색 장식을 비롯하여 르네상스부터 20세기까지 만들어진 수많은 예술작품 속에서 꾸준히 모습을 드러냈다. 프리마티초와 피터르 브뤼헐, 게르치노, 존 윌리엄 워터하우스 그리고 프란츠 폰 슈투크(93쪽)의 작품을 찾아보라.

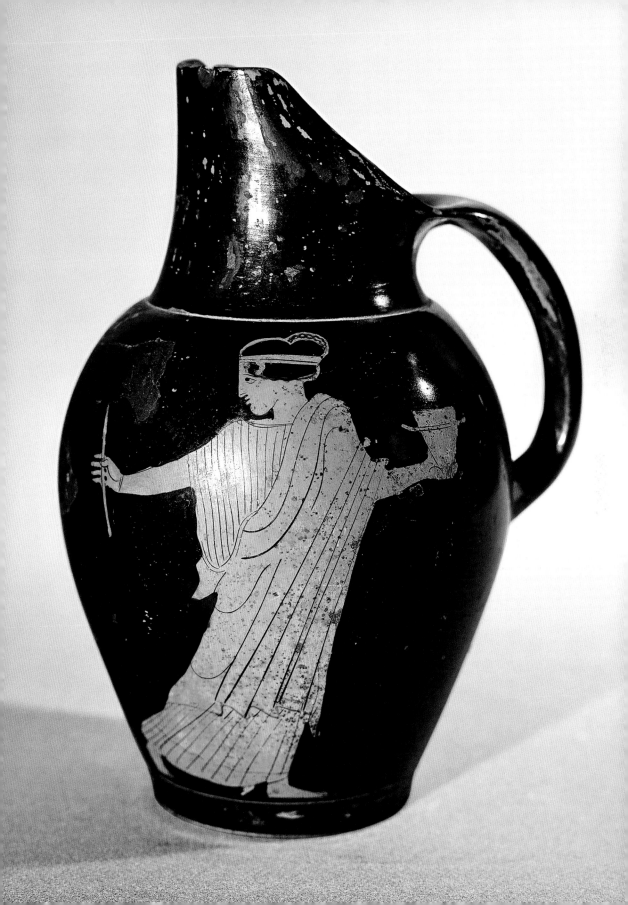

숫염소와 사탄 숭배

Adoration du bouc, 1470-1480년

〈숫염소와 사탄 숭배 혹은 마녀집회의 광경〉
익명의 거장 마르그리트 요크, 장 탱토르 『사탄 숭배 집회의 죄악에 대하여』 채색 삽화, 1470-1480, 24.9×18cm, 파리, 프랑스 국립 도서관

마녀의 탄생

이 채색 삽화는 중세 말 작품으로, 마녀집회를 그린 초기 묘사 중 하나이다. 빗자루에 걸터앉아 있는 마녀의 모습이 서서히 등장하기 시작했다.

캄캄한 밤, 마을에서 멀리 떨어진 외딴 곳. 악마 숭배자들이 희미한 촛불 아래로 모여들었다. 그리고는 숫염소 뒤에 무릎을 꿇고 앉아 항문에 입을 맞춘다. 하나님이 어린양을 축성하는 의식을 악마적으로 모방한 장면이다. 빗자루를 탄 마녀와 이단자들을 데리고 올라가는 사탄이 이 모습을 하늘에서 내려다본다.

오른쪽 세밀화는 신학자 장 탱토르가 1470년경에 쓴 『사탄 숭배 집회의 죄악에 대하여 Traité du crime de vauderie』에 실린 유일한 삽화이다. 가장 유명한 최초의 마녀재판 '아라스의 보드리'를 참조하여 그렸다. 최초의 마녀들은 성서 중심의 엄격한 기독교 분파였던 '발도파vaudois'의 신도였다. 교황이 이단으로 선언한 이 신도들은 알프스와 플랑드르 지방에서 복음적인 청빈을 실천하는 공동체의 일원이었다. 1460년, 이들 가운데 남녀 15명이 악마와 계약을 맺었다는 이유로 고발되었다. 붙잡힌 신도들은 고문 끝에 결국 마녀집회에 참석했다는 거짓 자백을 하게 된다. 악마 숭배, 하나님과 성모 마리아, 그리고 삼위일체를 향한 저주, 십자가 모독, 마법의식, 두꺼비에게 바치는 성찬, 통음난무 등이 집회에서 벌어졌다는 것이다. 그들은 지팡이를 타고 집회가 열리는 비밀 장소로 갔다는 것을 인정했다. 피고인들은 어떠한 반론도 펼칠 수 없었다. 그저 자백을 하면 화형대를 벗어날 수 있으리라는 헛된 희망을 품고 종교법정 재판관들이 던지는 허무맹랑한 질문에 전부 동의했다. 이교도 신화의 부활과 악마에 대한 공포로 점철된 재판관들의 질문으로 오래전에 만들어진 상상 세계가 널리 퍼졌다.

거장 마르그리트 요크는 오른쪽 그림에서 오히려 마녀들을 부각시킨다. 그의 삽화를 통해 우리는 마녀 설화의 초입에 서게 되었다. 르네상스를 지나며 마녀 그림은 점차 사라졌고, 마녀에 대한 고정관념은 이브의 후손이자 연약하고 변덕스러우며 남성을 유혹하는 존재로 여겨졌던 여성에게로 옮겨갔다. 이제 마녀사냥이 시작된다!

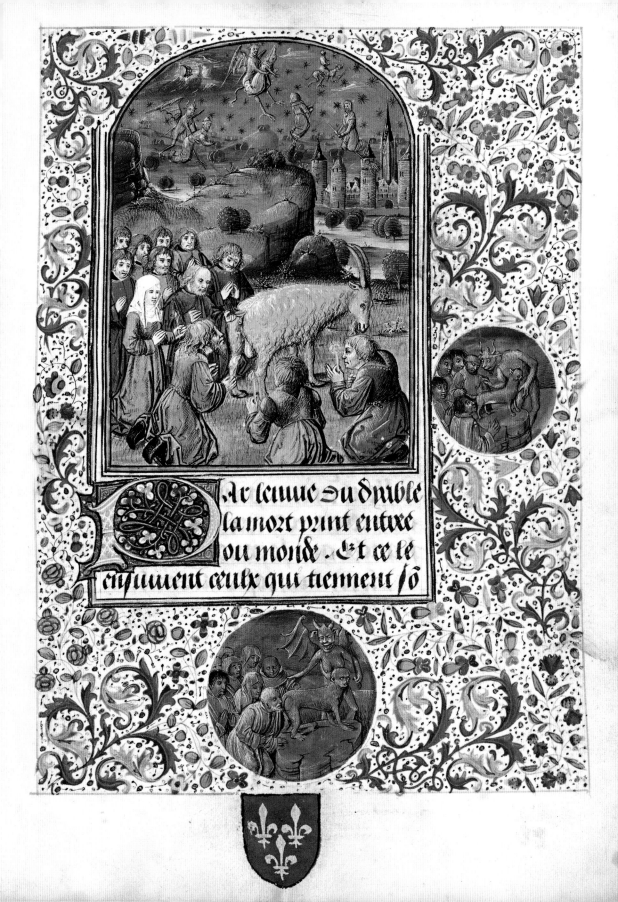

Ar lettre du diable
la mort print entrée
ou monde. Et ce te
ensuivent ceulx qui tiennent só

마녀

Die Hexe, 1500년경

환상적인 여정

산발한 마녀가 숫염소 등에 거꾸로 올라탄 채 땅 위를 날고 있다. 끔찍할 정도로 추한 외모와 벌거벗은 몸, 정신이 나간 듯한 모습은 당시 사람들이 상상 속에서 품고 있던 마녀의 이미지였다.

마녀가 물레의 가락과 씨아를 말라비틀어진 가슴으로 안고 있다. 오랫동안 이어진 이 여성성의 상징들은 게르만 신화에 나오는 여신, 페르히타Perchta의 특징이기도 하다. 실타래를 풀고 또 끊어내며 인간의 삶과 죽음을 재단하는 로마 신화 속 운명의 세 여신, 파르카이Parcae의 손에서도 이런 상징을 발견할 수 있다. 그림 왼편에서 우박이 격렬하게 쏟아진다. 농사에 극히 해로운 이런 기상 현상은 마녀의 탓이라고 여겨져 왔다.

마녀가 타고 있는 짐승은 또 다른 수수께끼이다. 이 숫염소는 사탄의 상징인가? 아니면 염소자리를 뜻하는 기호인가? 농경을 주관하는 로마의 신 사투르누스Saturnus와 농업, 그리고 동지冬至와 결부되어 다원적으로 해석되는 상징이다. 벌거벗은 채 암염소 위에 올라타 있는 성애의 여신, 아프로디테 판데모스*와 관련이 있는 걸까?

땅에는 어린 천사 조각인 네 명의 벌거숭이 푸토putto들이 막대기를 들고 몸을 비틀어 댄다. 원형으로 모인 소년들의 중심에 빈 공간이 만들어진다. 한 아이는 가지가 잘린 관목을 들고 있는데 이는 종종 '자연을 지배하는 인간'을 상징한다. 또 다른 아이는 '변화'의 도상인 지구의를 품고 있다. 해석은 열려 있다. 이 아이들은 사계절이나 방위, 혹은 만물을 구성하는 사원소인가? 아니면 중력의 법칙을 거스르는 마녀와 달리 지상 세계를 상징하는가?

이론의 여지가 없는 독일 르네상스의 대가 알브레히트 뒤러, 그는 최초의 마녀사냥이 일어난 시기를 살았던 동시대인이자 조예가 깊고 힘이 넘치는 판화를 제작한 예술가였다. 그의 판화는 관객에게 어떠한 해석의 실마리도 주지 않는다.

〈마녀〉
알브레히트 뒤러, c.1500, 동판화,
11.7×7.2cm, 피렌체, 우피치 미술관

* 미의 여신 아프로디테는 우라노스가 낳은 천상의 아프로디테와 제우스와 디오네의 딸인 판데모스 Pandemos로 나뉜다. 전자는 정신적인 사랑을, 후자는 육체적인 사랑을 주관한다.

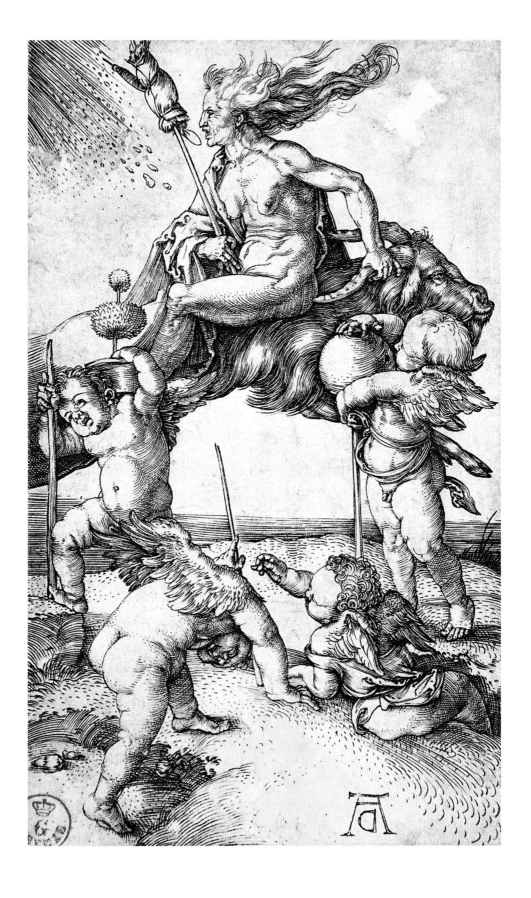

두 마녀

Zwei Hexen, 1523년경

사랑받는 주제

발둥은 종종 마녀를 대단히 노골적인 방식으로 그리고 조각했다. 솥 주위로 숫염소를 탄 여자들이 모여 있는 전통적인 마녀집회 장면(21쪽, 뒤러의 모티프)부터 더욱 방탕한 장면에 이르기까지…. 그는 공포와 에로티시즘을 뒤섞었다.

『마녀를 심판하는 망치』

『마녀를 심판하는 망치』는 1486년에 발둥이 살았던 프랑스 스트라스부르 지방에서 출간되었다. 도미니크 수도회의 하인리히 크라머와 야코프 슈프랭거가 쓴 이 개론서는 마녀를 어떻게 식별하고 붙잡아서 제거하는지 알려주는 마녀사냥 교범이다. 이 책은 상당한 성공을 거두어 수많은 판본이 만들어졌다.

매력적인 마녀들?

벌거벗은 두 여자는 뒤쪽 풍경을 집어삼키고 있는 짙은 오렌지색 연기를 결코 두려워하지 않는다. 그러는 동안 겁에 질린 숫염소 한 마리가 그녀들의 발아래 엎드려 있다.

'그리엔'이라는 별칭을 지니고 있는 한스 발둥은 독일 르네상스 시기의 주요한 판화 작가이자 화가다. 그는 인문주의자, 예술가, 학자 들과 가깝게 지냈다. 그의 작품들은 우아하면서 관능적이다. 또한 오랫동안 수수께끼로 남아 있는 〈두 마녀〉와 마찬가지로 상징과 인용으로 넘쳐난다.

20세기 초까지 이 그림은 성스러운 사랑과 세속적인 사랑의 우의로 여겨졌다. 당시 역사가들은 발둥이 이 특별한 도상에 관심이 있다는 것을 알고 있는 까닭에 15세기에 있었던 최초의 마녀사냥을 역사적 맥락에서 다시 살펴보았다. 이 두 사람은 하늘을 붉게 타오르게 만든 '폭풍우를 일으키는 자'인가? 게다가 악마의 상징인 숫염소가 땅 위에 엎드려 있다. 악마는 이 모든 천재지변의 근원이다. 오른쪽 여성을 보자. 그녀는 손에 약병을 들고 있고 그 안에 작은 용이 갇혀 있다. 용은 죄악이나 수은의 은유일지도 모른다. 중세 말에 매독이 유행했는데, 이때 수은이 치료제로 사용됐기 때문이다. 이 사실이 여성들의 유혹적인 자태와 사랑의 횃불을 들고 있는 아기 천사, 큐피드를 해석하는 단서가 될지도 모른다.

이 작품은 틀림없이 수집가들의 전시실을 장식하기 위한 그림이며, 마법과 신화 혹은 그림 자체에 관한 논의에 단초를 제공할 것이다. 진주색 살갗을 지닌 두 여성의 나체화는 완성도가 아주 높다. 또한 이들이 취하고 있는 복합적인 자세를 통해 응축되고 뒤틀린 인체 구조를 연구할 수 있다. 발둥은 동시대인인 알브레히트 뒤러의 연속선상에서, 오늘날까지도 아직 모든 비밀이 드러나지 않은 독창적인 예술을 발전시켰다.

〈두 마녀〉
한스 발둥, c.1523, 목판에 혼합재료,
65.3×45.6cm,
프랑크푸르트암마인, 슈테델 미술관

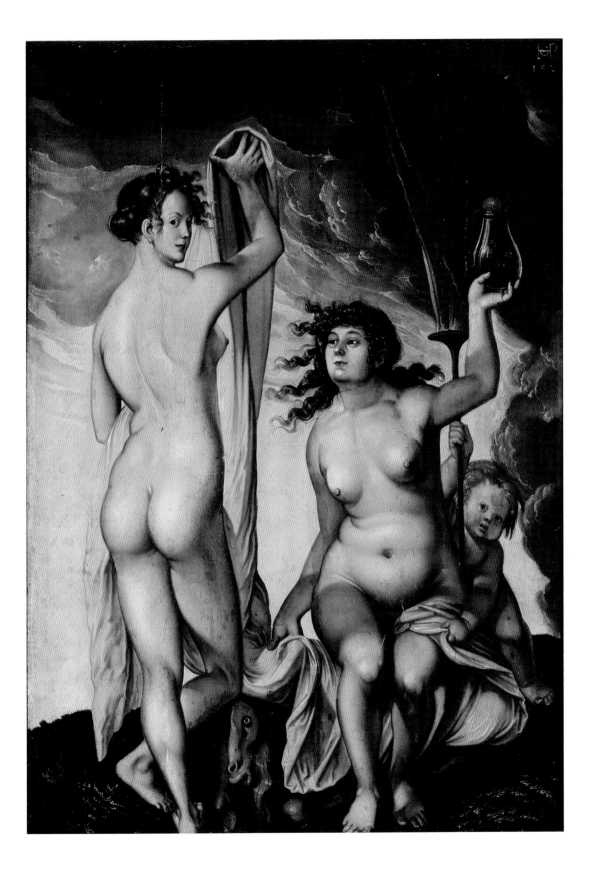

미친 여자 흐릿

Dulle Griet, 1563년

광란의 질주

16세기에 여성은 두려움의 대상이었는데 특히 나이가 많고 시골 출신이라면 더더욱 심했다. 이런 관념은 사회 소외 계층과 농촌에 관심이 많고 박식했던 도시 화가, 대 피터르 브뤼헐의 작품처럼 판화와 그림으로 퍼져나갔다.

〈미친 여자 마르고Margot la Folle〉, 이 작품의 프랑스어 제목이다(국내에는 '악녀 그리트'라는 제목으로 많이 알려졌다). 흐릿·마르고는 플랑드르 민간전승에 나오는 괴팍한 거인 노파이다. 히에로니무스 보스의 세계와 비슷한 이 놀라운 그림에는 거칠고 혐오스러운 세부묘사가 넘쳐난다. 아마도 풍자시 혹은 플랑드르 속담과 관련이 있을 것이다.

불길이 치솟는 악몽 같은 배경 속에서 흐릿은 얼이 빠진 모습으로 값진 물건들을 잔뜩 들고 달아나는 중이다. 그녀는 반쯤은 농민, 반쯤은 전사로 갑옷과 투구가 달린 기다란 드레스를 입었으며 오른손에는 칼을 쥔 채 전쟁과 약탈이 일어나는 장면에서 멀어지고 있다. 환각에 사로잡힌 그녀가 곧장 향하고 있는 지옥의 입은 일종의 탑으로 튀어나온 눈에 코뚜레를 하고 있어 흡사 사람 얼굴처럼 보인다. 한편 투구를 쓴 군인 무리가 분노한 여성 농민들을 향해 전진하고 있다. 여성들은 오두막을 약탈하고 괴물들을 결박한다. 게다가 이들은 여자처럼 옷을 입고 지붕 위에 앉아 있는 남자가 제 엉덩이에서 국자로 밀어내고 있는 검정 조각을 줍는다. 우리 앞에 놓인 그림은 전쟁의 광기를 보여주는 우화일까? 인색함과 칠죄종(七罪宗, 그 자체만으로 죄가 되는 일곱 가지)에 관한 경고인가? 아니면 여자들이 얻게 될 힘과 권력을 비판하는 것일까?

피터르 브뤼헐은 가톨릭과 개신교 사이의 전쟁으로 혼란했던 시대를 살았다. 이단자를 색출하는 작업이 점점 더 중요해지면서 마녀에 대한 탄압도 강화되었다. 의학적, 신학적 담화 속으로 스며든 여성혐오가 부정적인 여성 캐릭터를 만들어 냈다. 사람들은 가난하고, 나이 많고, 혼자 살아가는 여성 농민을 경계했다. 미친 여자 마르고와 탄압의 대상인 마녀는 고작 한 끗 차이였다.

〈뒬러 흐릿〉
대 피터르 브뤼헐, 1563, 목판에 유채, 115×161cm, 안트베르펜, 마이어르 판 덴 베르흐 박물관

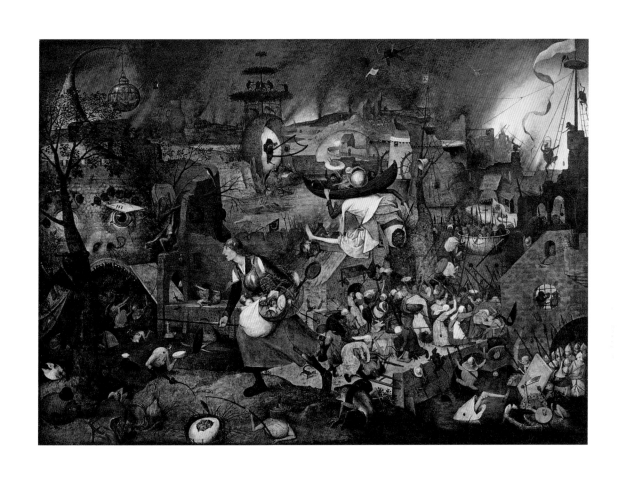

"교만의 꽃이 만발하면 미망의 이삭이 피고,
　그것이 익으면 눈물겨운 수확이 시작된다."

아이스킬로스, 『페르시아인들*Persians*』, B.C.472

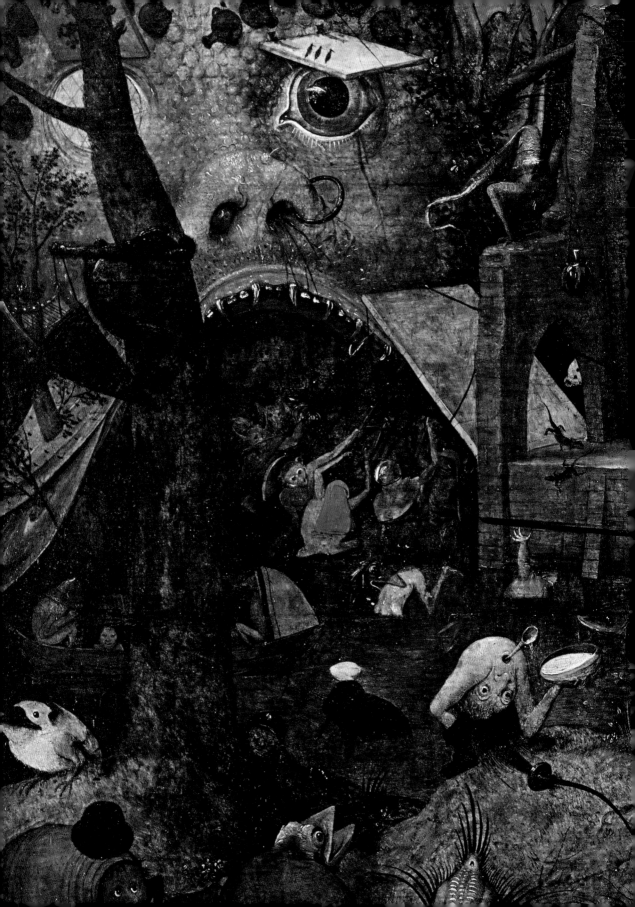

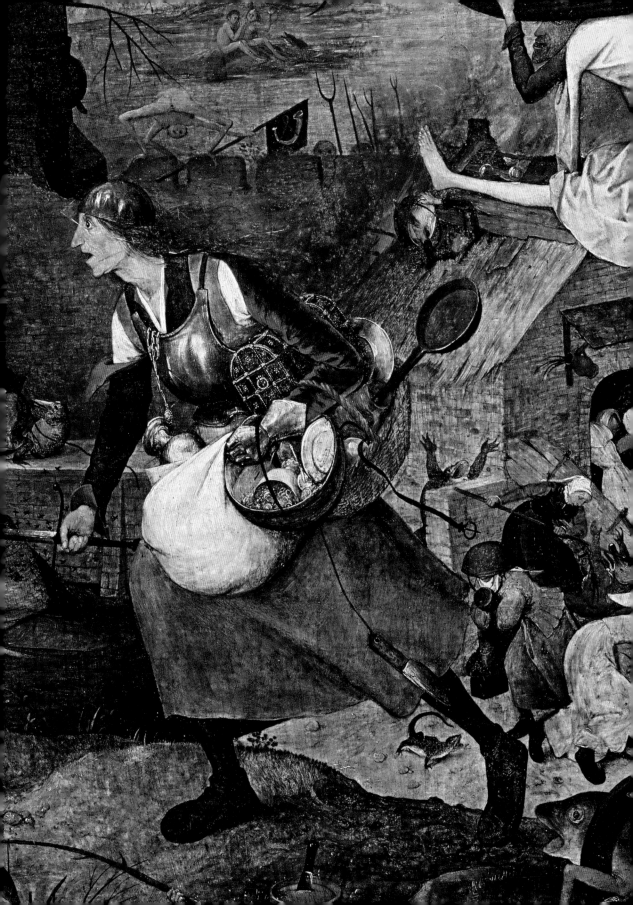

마녀집회를 향한 출발

Depart pour le sabbat, 1630년경

빗자루 말고도!

빗자루(하녀와 남근의 상징)가 마녀들의 유일한 탈것은 아니었다. 오래전의 글과 그림을 보면 어떤 마녀들은 공포스러운 이교도의 모습을 연상시키는 단순한 지팡이와 숫염소 같은 현실의 혹은 혼종의 동물들을 타고 날아다녔다.

마녀사냥

1420-1430	●	유럽에서 마녀사냥 시작
교황 인노켄티우스 8세가 마녀 탄압을 지지하는 칙서 발표	● 1484	
	● 1486	『마녀를 심판하는 망치』 출간
마녀사냥 전성기	● 1580-1670	
	● 1682	프랑스에서 증거가 없는 마녀 고발 금지
유럽에서 마녀사냥 종식	● 18세기	

굴뚝을 통해

마녀사냥이 북유럽에서 최고조에 달했을 때 몇몇 화가들은 이 주제의 전문가가 되었다. 마녀집회와 그 준비 과정은 에로티시즘으로 채색된 환상적인 장면에 영감을 주었다.

밤이 오자 초승달이 들판을 비춘다. 검은 망토를 입은 노파가 마녀들이 살고 있는 집으로 들어간다. 신비한 동물에 올라탄 남자와 박쥐 떼, 날아다니는 뱀들, 얼굴을 잔뜩 찡그린 다른 괴물들이 장면을 완성한다. 이들의 생김새를 보면 한 세기 전에 활동했던 히에로니무스 보스의 피조물들이 쉽게 떠오른다. 다비트 테니르스 2세는 마법과 관련된 동시대의 모든 상상적 요소를 펼쳐놓았다.

 희미한 양초 불빛 아래에서 마녀들이 집회로 떠날 준비를 하고 있다. 전경의 바닥에는 두개골이 있고, 책을 읽다 고개를 든 노파 옆에는 갈퀴 발톱과 뿔이 달린 악마가 있다. 그 뒤에서 벌거벗은 젊은 마녀가 굴뚝으로 날아오를 채비를 하고 있다. 주술서를 든 여자는 솥에서 제조한 마법의 향유를 마녀의 몸 곳곳에 모두 발라 두었다. 이 향유는 먼 거리를 전속력으로 날 수 있는 능력을 줄 것이다. 마녀는 이렇게 빗자루를 타고 마녀집회가 열리는 비밀스러운 장소로 날아갈 것이다. 악마가 임하는 이 집회에서 하나님과 성모 마리아는 증오의 대상이 될 것이며 미사는 부정되고 젖먹이들은 마지막 난교가 시작되기 전에 희생될 것이다.

 다비트 테니르스 2세는 동향인 프란스 프랑컨 2세와 마찬가지로 마녀들이 등장하는 장면을 그리는 전문가이다. 두 사람 모두 가톨릭을 믿었던 안트베르펜 출신인데, 개신교 진영이었던 네덜란드와 인접해 있었다. 이곳에선 종교 전쟁의 격렬한 대치와 맞물려 이단자들에 대한 두려움이 상당한 규모의 마녀사냥으로 이어졌다. 마녀들은 악마와 계약을 맺고 기독교 공동체에 해악을 끼치는 내부의 적으로 그려졌다.

"치료와 예언을 행하고, 점을 치고 죽은 사람의 영혼을 부르며,
 당신에게 마법을 걸 수도 있는 사탄의 신부는
 얼마나 놀라운 힘을 지니고 있는가….."

쥘 미슐레, 『마녀』, 1862

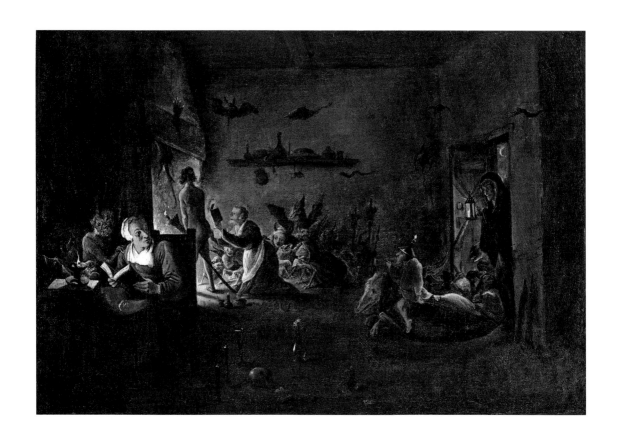

〈마녀집회를 향한 출발〉
다비트 테니르스 2세, c.1630,
캔버스에 유채, 41.4×60.4cm,
푸아티에, 생트 크루아 미술관

세 마녀

The Three Witches, 1783년

끔찍한 옆모습

검은색 배경에 옆모습을 드러내고 있는 요한 하인리히 퓌슬리의 세 마녀는 거의 영국 낭만주의의 상징이 되었다. 이들은 꼭 우리에게 겁을 주려고 어둠 속에서 튀어나온 것 같다.

윌리엄 셰익스피어의 희곡 『맥베스』의 너무나 "시들어" 있고 너무나 "난잡한" 마녀들이 여기에 있다. 이들은 저마다 "누렇게 뜬 입술로 뼈만 앙상하게 남은 손가락"을 물고 있다. 퓌슬리는 이 음산한 세 자매의 이미지를 그리기 위해 셰익스피어의 희곡 1막 3장을 아주 꼼꼼히 읽었다. 흐릿한 색의 두건을 쓴 예언자들은 동화 속 늙은 마녀처럼 매부리코와 광인의 눈빛을 하고 있다. 얼굴은 거의 남자 같다. "당신들이 여자 같기는 한데, 수염 때문에 그렇게 믿기는 어려워." 뺨과 턱에는 희곡의 대사를 충실하게 반영하여 하얀 털이 듬성듬성 나 있다. 마녀들은 운명을 알고 있는 사람들을 향해 손가락을 뻗는다.

이 그림은 희곡에서 마녀들이 두 번째로 등장할 때의 장면으로, 광야에서 맥베스의 운명을 뒤흔들어 놓을 예언을 준비하고 있다. 퓌슬리는 셰익스피어의 희곡에 매료되었다. 젊은 시절에는 셰익스피어의 희곡을 직접 영어에서 독일어로 번역했다. 영국에 마음을 빼앗겨 런던에 자리를 잡은 퓌슬리는 상당한 성공을 거두었다. 그는 셰익스피어 갤러리의 창립자이자 출판인이었던 존 보이델과 협력하여 셰익스피어 희곡을 재현하는 작업에 참여했다. 어두운 배경과 강렬한 빛으로 이루어진 단순하고 극적인 그의 화면은 마치 연극 무대를 비추는 조명을 떠올리게 한다.

퓌슬리는 세 마녀들이 맥베스 장군과 그의 친구 뱅코 앞에서 얼굴을 맞대거나 웅크리고 있는 모습을 수많은 데생과 소묘로 남겼다. 1780년대 런던에서는 『맥베스』 공연이 『로미오와 줄리엣』보다 더 많이 열렸다. 셰익스피어는 어디에나 있었다.

"자연이여, 썩 꺼져라."

예술가이자 지식인인 퓌슬리는 영국 화가 윌리엄 블레이크와 함께 현실을 그대로 모방하는 데 대한 경멸감을 공유했다. 그는 몽상과 악몽, 우울하고 환상적인 시를 선호했다. "자연이여, 썩 꺼져라. 자연은 나의 극적인 효과를 망쳐 놓는다."

맥베스에서 영감을 얻은 작품

1784 ● 요한 하인리히 퓌슬리, 〈레이디 맥베스〉

외젠 들라크루아, 〈몽유병에 걸린 레이디 맥베스〉 ● **1850**

1855 ● 테오도르 샤세리오, 〈뱅코의 유령〉

귀스타브 도레, 〈마녀들의 소굴에 있는 맥베스〉 ● **c.1859**

존 싱어 사전트, 〈맥베스 부인으로 분장한 엘런 테리〉 ● **1889**

오딜롱 르동, 〈레이디 맥베스〉 ● **1899**

"이렇게 시들고 옷차림이 난잡하여
 산 자가 아닌 듯한 저것들은 무어란 말인가?"

『맥베스』1막 3장

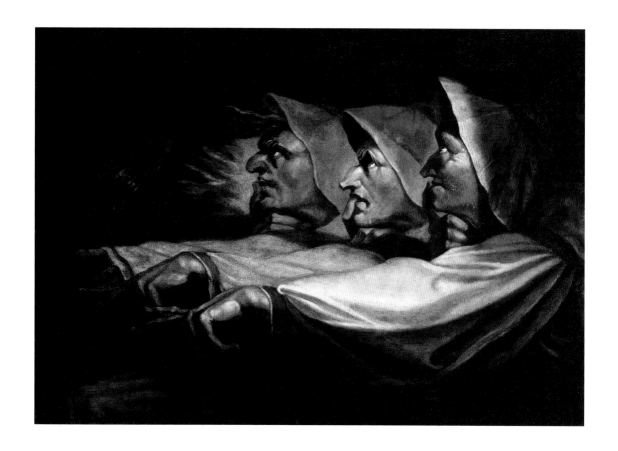

〈세 마녀〉
요한 하인리히 퓌슬리, 1783,
캔버스에 유채, 65×91.5cm,
취리히 미술관

마녀들의 집회

El Aquelarre, 1797–1798년

숫염소를 둘러싸고

어스름한 달밤에 크고 까만 숫염소 형상을 한 악마가 마녀집회를 이끌고 있고 그 위로 박쥐가 날아다닌다. 마녀들이 숫염소를 둘러싸고 모여들어 젖먹이 시신들을 바친다.

사람처럼 앉아 있는 검고 커다란 숫염소는 앞발을 오케스트라 지휘자처럼 들고 있다. 큼직한 뿔은 포도나무 잎으로 치장했다. 숫염소는 이가 빠진 늙고 추한 마녀들에게 둘러싸여 있다. 풀어헤친 머리카락과 드러난 어깨가 마녀의 퇴폐적인 풍속을 강하게 암시한다. 숫염소는 이들에게서 거의 해골에 가까운 신생아의 시신을 받으려 한다. 시신들은 바닥에 널브러져 있거나 긴 막대에 매달려 있다. 서 있는 마녀 하나가 숫염소에게 다가가 발그레하고 포동포동한, 아직 살아 있는 갓난아기를 건넨다. 중세의 믿음에 따르면 악마는 제물이 된 아이들을 먹어 치웠다. 마녀들은 아이의 유해로 하늘을 날게 해줄 약을 제조했다.

18세기 말에 이르러 마녀사냥은 그저 추악한 과거의 기억일 뿐이었다. 하지만 인간 정신의 어두운 부분과 광기에 매료당한 프란시스코 고야는 이 무시무시한 일화를 알고 있었다. 그는 스페인 태생으로 바스크 지방의 재판을 잊지 않았다. 그 당시 종교재판은 여전히 생명력이 강했던 새로운 이교도들을 주술 의식과 함께 이 지역에서 뿌리 뽑기로 결정했다. 게다가 이 무시무시한 그림의 제목은 바스크어 'Akelarre'에서 파생된 'El Aquelarre'로 '숫염소의 황야'를 의미한다. 바스크 신화에서 이 제목은 숫염소를 닮은 사악한 지하세계의 정령 아케르Aker 주위로 모여드는 마녀집회의 명칭이었다.

20년 뒤에 고야는 집을 장식하기 위해 아주 길쭉한 회반죽 위에 다시금 거대한 숫염소를 주제로 그림을 그렸다. 우리에게 〈사투르누스〉라는 이름으로 알려진 이 그림은, 오수나 공작Duke of Osuna 가족들을 위해 작은 크기로 제작된 〈마녀들의 집회〉보다 훨씬 더 공포스럽다.

숫염소

중세부터 숫염소는 악마의 동물이자 마녀들이 타고 다니는 수단이었다. 숫염소는 성적 탐욕(풍요신을 숭배하는 이교도의 잔재)을 나타내는데, 사나운 행동과 어두운 빛깔의 털, 특히 뾰족하고 긴 뿔 때문에 죄악시되었다. 숫염소는 하얗고 뿔이 없는 하나님의 온화한 어린 양과 대비된다.

바스크 지방의 마녀들

스페인 종교재판은 소위 마법이라는 것에 관대했다. 오직 바스크 지방에서만 1609년에 나바라 왕국Nafarroako Erresuma에서 집행된 로그로뇨Logroño 재판에서 마녀들을 화형에 처했다. 모든 것은 수가라무르디 Zugarramurdi 마을의 동굴에서 마녀집회가 열렸다는 고발에서 시작되었다. 혐의지만 수천 명에 이르는 이 재판은 유럽에 있었던 마녀재판 중 가장 규모가 컸다.

〈마녀들의 집회〉
프란시스코 고야, 1797–1798,
캔버스에 유채, 43×30cm,
마드리드, 라사로 갈디아노 미술관

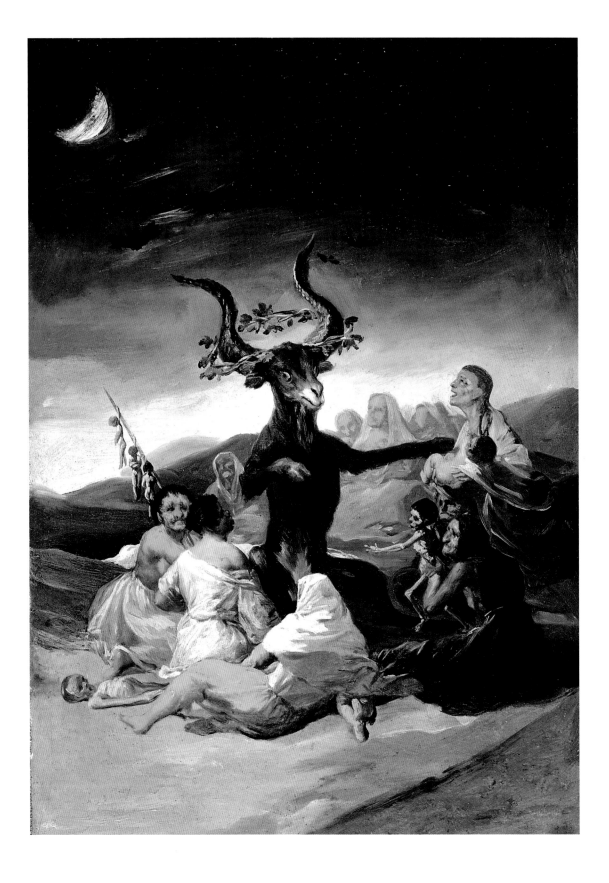

허공의 마녀들

Vuelo de brujas, 1797-1798년

곤경에 처하다

고야의 마녀는 분명 미술사에서 가장 유명하다. 엄청나게 큰 모자를 쓴 마녀들이 벌거벗은 남자를 붙들고 허공으로 날아오른다. 마녀들은 발버둥치는 남자의 몸에 으스스한 입술을 맞춘다.

날아오른 세 마녀들이 한 남자를 생포했다. 이들은 윗옷도 없이 저마다 모자와 같은 색의 치마만 입고 있다. 삼원색을 상징하는 푸른빛과 장밋빛, 노란빛이 역동적인 리듬을 자아내고, 하얀색과 뒤섞인 장밋빛은 빛바랜 빨강이 된다. 머리에 쓴 뾰족모자는 작은 뱀들로 장식되어 있다. 스페인과 포르투갈에서 종교재판 때 죄인에게 씌웠던 모자 코로자coroza에서 영감을 얻은 것으로, 포르투갈어로 '이단자 처형auto-da-fé'이라 불렸던 공개 처벌 의식에 쓰이는 모자로 악명이 높았다. 고야는 종종 이런 장면을 그려서 종교재판에서 벌어지는 가혹 행위를 고발했다. 다만 마녀들이 쓰고 있는 모자는 코로자와 달리 가톨릭 주교가 쓰는 거대한 주교관, 미트라mitre처럼 중앙이 갈라져 있다. 여기서는 오로지 종교적 폭력에 대한 비판이 강조된다.

지상에는 잔뜩 겁에 질린 두 남자가 이 장면을 보지 않으려고 숨어 있다. 서 있는 사람은 외투로 머리를 덮고, 얼굴을 바닥에 묻고 누워 있는 또 다른 사람은 두 손으로 귀를 막는다. 마녀들이 눈을 멀게 하는 빛과 귀를 먹게 하는 소리를 발산하고 있는 것인가? 혹자는 서 있는 사람이 종교적 반계몽주의를 상징한다고 해석한다. 더구나 그의 뒤를 따라오는 당나귀는 고야의 작품에서 어리석음과 무지의 상징으로 자주 등장한다.

시원한 필치와 강렬한 구성으로 이루어진 이 환상적인 장면은 새롭게 떠오른 낭만주의 예술의 후원자이자 식견 높은 지식인이었던 오수나 공작 부부의 별장을 장식하기 위해 고야가 그린 여섯 점의 〈마녀〉 연작 중 하나이다.

〈허공의 마녀들〉
프란시스코 고야, 1797-1798,
캔버스에 유채, 43.5×30.5cm,
마드리드, 프라도 미술관

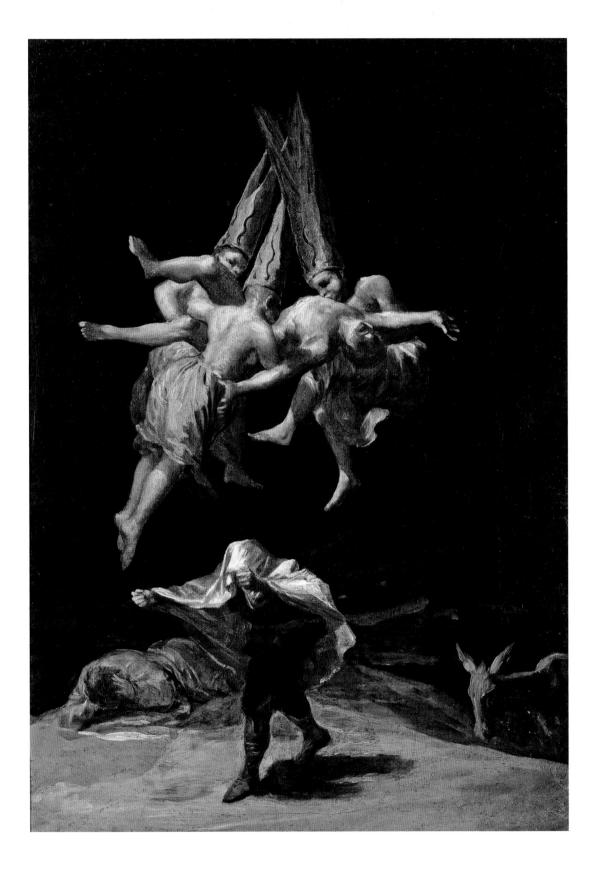

맥베스와 유령

Macbeth and the Apparition of the Armed Head, 1800년경

무시무시한 광경

담채 기법으로 그린 이 우아한 수채화는 18세기 말 영국에서 가장 유행하는 주제였던 셰익스피어 『맥베스』의 마녀들을 나타낸다.

우리는 『맥베스』의 4막 초입부에 와 있다. 일련의 비열한 살인을 함께 한 맥베스와 부인은 시역弑逆(부모나 임금을 죽이는 행위)까지 저지르고 만다. 두 사람 모두 광기와 편집증에 깊이 사로잡히자 맥베스는 조언을 듣기 위해 다시 마녀들을 찾아간다. 그는 자신의 참혹한 운명을 알고 싶어 죽을 지경이다.

사악한 여신 헤카테Hecate의 보호 아래 있는 마녀들은 서로 생각을 주고받다가 세 유령을 통해 맥베스에게 대답한다. 첫 번째 유령은 얼굴이다···. 희곡에 상세한 지시문이 있다. "천둥. 첫째 혼령, 무장한 머리." 크레이그는 맥베스의 옆모습을 그렸다. 김이 피어오르는 솥단지 위로 떠오른 투구 쓴 얼굴을 보고 소스라치게 놀란 맥베스가 살짝 뒷걸음친다. 얼굴은 환각에 사로잡힌 눈빛으로 맥베스를 꼼짝 못하게 하고 무언가 말하기 위해 입을 벌리고 있다. 머리카락을 휘날리는 세 마녀들은 오케스트라의 지휘자처럼 앙상한 팔을 들고 있고 꼬마 악마들이 무대 주위를 날아다닌다.

크레이그의 드로잉은 나중에야 등장할 '명료한 선 기법Clear Line'처럼 선이 간결하고 잘 재단되어 있다. 18세기 말 영국에서 신고전주의 미학이 여전히 우세했으며 그리스 로마 예술에서 기인한 영감과 밀접히 연결되어 있었다. 셰익스피어는 중세 한복판에서 활동한 작가지만 크레이그가 그린 맥베스는 로마 병사의 옷차림이다. 더구나 인물들의 구성과 자세는 신고전주의를 상징하는 대표작을 떠올리게 한다. 당시 런던에 판화로 소개됐던 다비드의 〈호라티우스 형제의 맹세〉(1784)가 바로 그것이다. 한편 이런 초자연적인 주제는 신고전주의에서 이제 갓 태동한 낭만주의 감성으로 변화하는 흔적이기도 하다. 예를 들자면, 당시 런던의 화가들은 퓌슬리의 작품들이 대단한 성공을 거뒀다는 사실을 결코 외면할 수 없었다(31쪽).

〈맥베스와 유령〉
윌리엄 마셜 크레이그, c.1800,
종이에 잉크와 담채, 28.1×22.7cm,
뉴헤이븐, 예일 영국 미술 센터

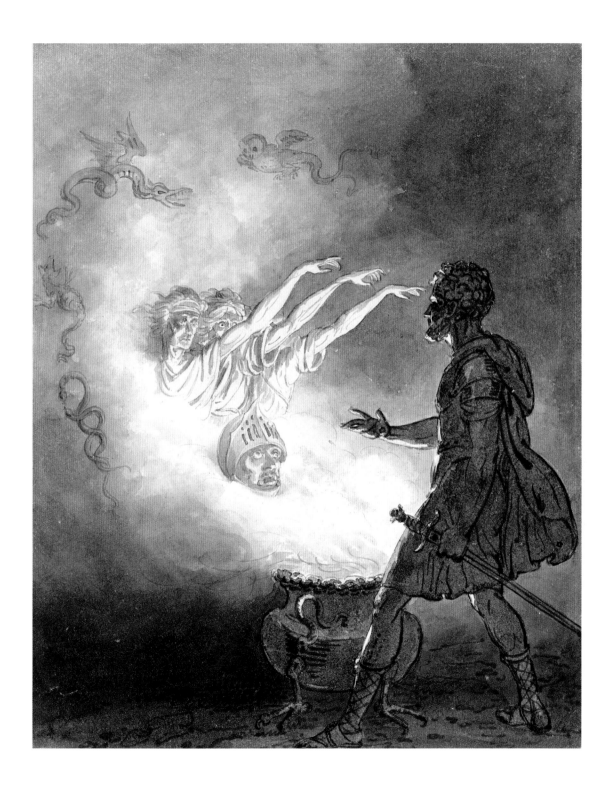

마녀의 언덕-세일럼 순교자

Witch Hill(The Salem Martyr), 1869년

인기 있는 마녀

극작가 아서 밀러의 희곡을 원작으로, 배우 이브 몽탕과 시몬 시뇨레가 출연한 1957년 영화 〈세일럼의 마녀들Les Sorcières de Salem〉은 마녀재판을 다룬 작품 중 가장 유명한 본보기이다. 이제는 〈그녀는 요술쟁이 Bewitched〉, 〈참드Charmed〉, 〈해리 포터Harry Potter〉 등 마녀가 나오는 작품이 영미 대중문화에 셀 수 없이 많다.

한눈에 보는 세일럼 마녀재판

장소: 세일럼, 미국 매사추세츠주
날짜: 1692년 2월~1693년 5월
최초 고발자: 베티 패리스(9세), 애비게일 윌리엄스(11세)
최초 피고인: 사라 굿(걸인), 사라 오스본(사회 소외 계층), 티투바(바베이도스 출신 하녀)
체포: 100명 이상
처형: 여자 14명, 남자 6명

누명이 벗겨진 마녀

세일럼의 마녀재판은 수많은 논평을 불러왔고 예술가들에게 영감을 주었다. 비록 몇 달 동안만 횡행했던 사건이지만 북미에서 벌어졌던 가장 중요한 마녀사냥이다.

수수한 소녀가 험악한 인상의 남자들에게 둘러싸인 채 길을 걷는다. 모두들 옛날 뉴잉글랜드를 떠올리게 하는 청교도풍 옷을 입고 있다. 그녀의 두 손에 묶인 밧줄과 남자가 왼손에 들고 있는 영장으로 보건대 소녀는 분명 체포당해서 재판정으로 끌려가는 중이다.

그 유명한 세일럼 마녀재판이 한창이었던 1692년으로 가 보자. 그해 매사추세츠주의 작은 청교도 마을은 광기에 사로잡혀 있었던 것 같다. 두 아이가 여자 셋을 마녀로 지목한 이후 온 마을에서 비방과 고발이 뒤따랐고, 투옥이나 교수형이 선고됐다. 마녀 혐의를 받은 자가 몇 달 만에 100명을 넘어갔다. 그중 여자가 압도적으로 많았지만 남자도 몇몇 있었다. 처음에는 혼혈이거나 사회에서 소외된 여성들을 음해하다가 나중에는 나이가 많든 적든, 독실하든 아니든, 도움이 되든 안 되든 가리지 않고 아무나 고발했다.

이 그림은 세일럼 역사에 대해 격렬한 재평가가 이루어졌던 19세기 말에 제작됐다. 화가 토머스 새터화이트 노블은 당시 뉴욕에서 노예 폐지론을 주장하는 그림으로 유명했다. 부당함에 맞섰던 노블은 마녀로 고발당해 희생양이 되었던 이들을 그림으로써 불명예를 바로잡고자 했다. 그림 속 어린 마녀는 마치 교회 순교자처럼 하얗고 순수한 표정과 경건한 눈빛, 황혼에 물든 얼굴로 묘사되었다. 이 당시 미국의 모든 사람들은 마녀가 존재하지 않는다는 것을 분명히 알고 있었다. 세일럼의 죄수들은 편협한 신앙심과 미신, 악의 혹은 단순히 동시대인들의 무지에서 비롯된 희생자들이었다.

〈마녀의 언덕-세일럼 순교자〉
토머스 새터화이트 노블, 1869,
캔버스에 유채, 185.4×124.5cm, 뉴욕
역사 협회 박물관

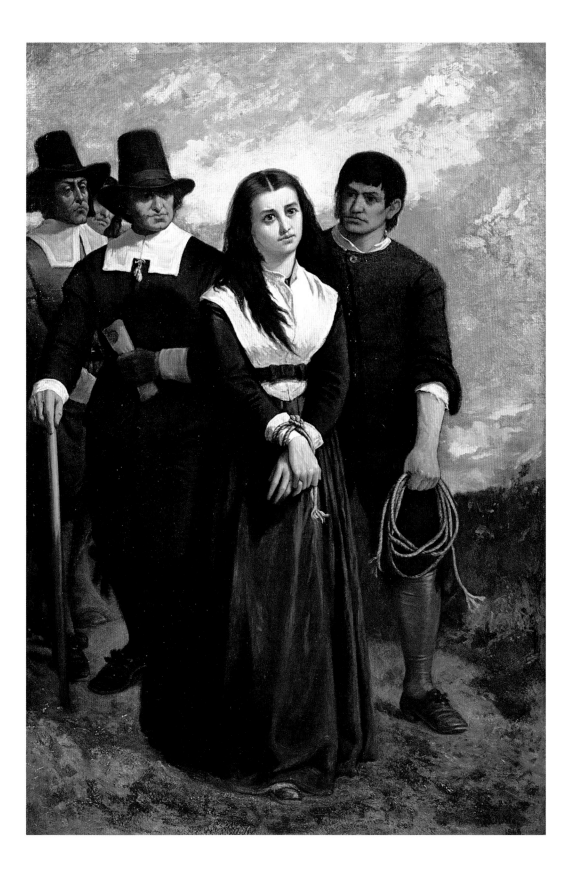

마법의 원

The Magic Circle, 1886년

흑 마술

펄펄 끓는 구리 솥 앞에서 마녀가 바닥에 마법의 원을 그려 불꽃을 일으키더니 불을 붙인다. 솥에서 피어오르는 연기에서 서서히 유령이 나타나는 듯한 순간을 까마귀들이 주시하고 있다.

머리칼이 마구 헝클어진 마녀는 긴 드레스 차림에 허리띠 사이에 꽃다발을 꽂고 있다. 오른손으로는 땅에 먼지를 일으키면서 마법의 원을 그린다. 원 밖에서 마법에 걸린 두꺼비 한 마리와 까마귀들이 그녀를 지켜본다. 까마귀 한 마리가 죽음을 상징하는 두개골 위에 앉아 있는 반면 다른 한 마리는 이제 막 내려앉는 중이다. 곧 시작될 의식에 딱 맞춰 도착했다. 마녀는 왼손에 낫을 쥐고 있다. 죽음의 신을 숭배했던 켈트족의 여사제인가? 배경에 보이는 건축물과 이집트 여사제를 연상시키는 거뭇한 술 장식을 고려하지 않는다면 그렇게 볼 수도 있다. 그런데 드레스 아래에 수놓인 형상이 의아하다. 왜 이 형상은 뱀의 머리를 하고 온몸을 굳게 만드는 고대 그리스의 괴물 고르고Gorgo와 닮았을까?

영국의 화가 존 윌리엄 워터하우스는 뱀이 제 꼬리를 물고 있는 기이한 모양의 목걸이로 아주 매력적인 '혼종의 마녀'*를 만들어 냈다. 꼬리를 물어 원형이 된 뱀의 형상, 즉 우로보로스Ouroboros는 이집트, 아시아, 고대 인도, 북유럽 등 수많은 신화에 등장한다. 이는 스스로를 움켜쥔 채 순환하는 원을 상징하며, 영원회귀 속 해체에서 태어난 창조물이다. 우로보로스는 흙바닥 위의 원에, 둥근 솥에, 어쩌면 마녀가 끊임없이 중얼거리는 주문에 응답하는 것이다.

워터하우스는 라파엘로 이전의 르네상스 예술을 지향했던 19세기 라파엘전파Pre-Raphaelite Brotherhood의 화가들, 그리고 상징주의자들과 함께 밀교, 고대의 신화, 오컬트의 매력을 공유했다. 상징주의자들은 원을 완벽한 형태이자 우월한 우주적 힘으로 간주했다. 이 무구한 형태는 워터하우스의 다른 그림들에서도 발견된다. 마녀를 다룬 작품들 중 키르케가 원형 거울 앞에서 둥근 술잔을 들고 있는 모습을 그린 1891년 작 〈오디세우스에게 술잔을 주는 키르케 Circe Offering the Cup to Ulysses〉가 유명하다.

〈마법의 원〉
존 윌리엄 워터하우스, 1886,
캔버스에 유채, 182×127cm,
런던, 테이트 갤러리

* eclectic witch. 다양한 이교도 전통 중 일부를 취사선택하여 고유한 주술을 창조하는 마녀

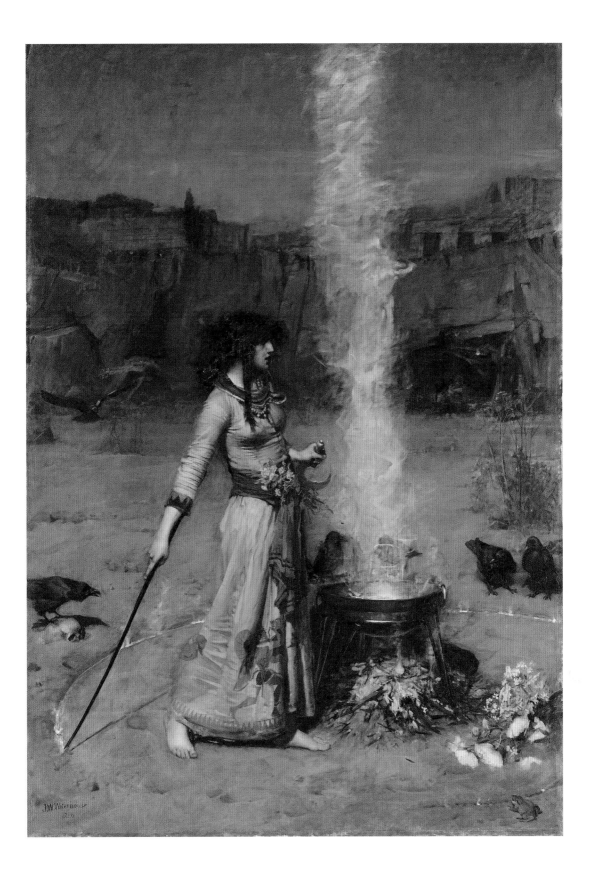

불가의 마녀들

Les Sorcières autour du feu, 1891년

예술에서 영적인 것

랑송은 종종 자연과 주술의식에서 영감을 얻어 비의적인 세계관을 발전시켰다. 영성에 대해 집요하게 탐구했고 그 과정에 자신이 설화집의 삽화나 상징주의 미술, 아르누보, 일본 미술 들에서 받은 다양한 영향을 뒤섞어 놓았다. 친구들은 랑송의 아틀리에를 '사원'이라는 별명으로 불렀다.

나비파는 누구인가?

랑송, 폴 세뤼지에, 피에르 보나르, 모리스 드니, 에두아르 뷔야르, 케르 그자비에 루셀, 펠릭스 발로통은 예술에서 현실의 환상과 단절되기를 원했던 젊은 예술가들이다. 이들은 비밀스럽고 주술적인 종교 서적에 심취했고, '예언자들'이라는 뜻의 히브리어를 빌려 스스로 나비파라고 이름 지었다. 1890년 무렵에는 일본풍의 장식미술을 발전시켰다.

열광적으로

천진난만해 보이는 이 장면은 총천연색으로 그려져 있다. 벌거벗은 붉은 마녀 네 명이 펄펄 끓는 솥 주위에 둘러앉아 웅크리고 있다. 노란색과 하얀색, 푸른색 연기의 소용돌이 속에서 꼬마 악마의 옆모습이 드러난다.

왼쪽의 마녀가 풀무를 이용하여 불을 지핀다. 입을 벌리고 웃는 오른쪽 마녀는 기다란 원뿔 모양에 기하학적 도형으로 장식되어 있고 베일로 마감된 모자를 쓰고 있다. 이 모자는 악마의 뿔과 지나치게 닮았다는 이유로 교회가 고발한 중세 여성들의 원뿔꼴 모자를 연상시킨다. 물론 그 옛날 종교재판에서 이단자들에게 씌웠던 머리쓰개가 떠오르기도 한다. 마녀가 솥에서 피어오르는 김을 바라보고 있다.

랑송은 오래전부터 마법과 관련되어 온 모든 도상학적 도구를 펼쳐놓고 있다. 벌거벗은 마녀들과 뾰족모자, 연기가 피어오르는 솥, 고양이 두 마리와 뱀, 생쥐, 그리고 두개골까지…. 꼬마 괴물 둘과 사람 머리를 한 뱀, 박쥐 날개를 달고 있는 뱀-새까지 모이면 비로소 집회가 완성된다.

관능적인 붉은색, 빛나는 노란색, 신비로운 푸른색. 이 삼원색이 조화를 이루어 집회를 활기차게 만든다. 랑송은 나비파Les Nabis의 다른 친구들과 마찬가지로 음영이 없는 단색과 꾸불꾸불한 윤곽선을 이용해 작업했다. 새로운 영감을 얻기 위해 일본의 판화와 삽화, 목판에도 눈길을 돌렸다. 그는 더 이상 자연주의에 흥미가 없었다. 대신 회화의 역동적인 표현력에 관심을 기울였다.

〈불가의 마녀들〉을 그리고 2년이 지나, 랑송은 오늘날 파리 오르세 미술관에서 소장하고 있는 1893년 작 〈마녀와 검은 고양이 La Sorcière au chat noir〉를 통해 마녀라는 주제에 또 한번 영감을 얻었다. 이 작품은 흑갈의 단색화로, 박쥐와 검은 고양이, 실타래, 거꾸로 뒤집힌 오각형 별pentacle, 헤르메스의 표식 같은 장식적인 상징체계가 두건을 쓴 여인을 둘러싸고 있다.

"크나큰 고통의 마약을 만들게 지옥 죽 끓듯이 끓어라.
곱으로, 곱으로, 고역과 고통을…."

『맥베스』 4막 1장

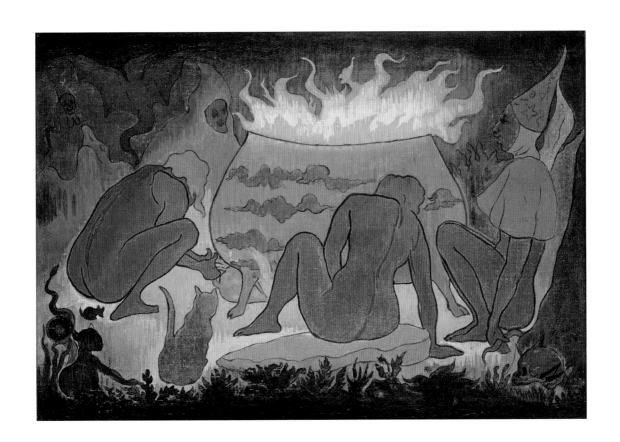

〈불가의 마녀들〉
폴 엘리 랑송, 1891,
캔버스에 유채, 38×55cm,
생제르맹앙레, 모리스 드니 박물관

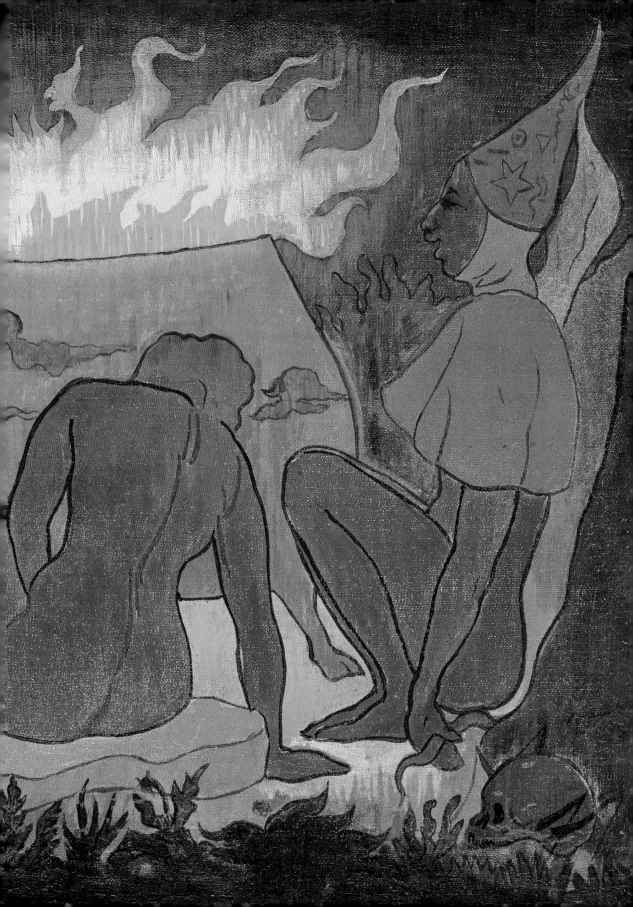

마녀들

The Witches, 1892–1893년

매혹적인 머릿결

여기 두 마녀가 있다. 한 마녀는 우리를 외면하고, 다른 하나는 뚫어져라 응시한다. 눈살을 찌푸린 채 손가락 세 개(엄지, 검지, 중지)를 들어올리고 있는 이 마녀는 우리에게 경고를 보내는 것일까, 아니면 주문을 거는 중일까?

오브리 비어즐리의 마녀들은 관능적이고 위험하다. 우리를 바라보는 저 마녀의 몸짓이 주술 행위처럼 보이는가? 곧 닥쳐올 위험에 대해 경고하는 것처럼 보이지는 않는가? 그녀의 기이한 자세는 그리스도의 몸짓을 연상시킨다. 하지만 사탄의 신부는 경계심으로 드리워진 얼굴을 하고 있다. 그 뒤에 똑같이 생긴 또 다른 마녀는 고개를 완전히 옆으로 돌리고 경멸스럽다는 듯 턱을 치켜들었다. 그림 왼쪽에 살짝 보이는 머리카락 몇 올은 세 번째 마녀를 암시한다.

오브리 비어즐리는 흑백의 대가이다. 그는 재료나 기법을 아주 최소한만 사용하면서 강렬하고 풍부한 그림을 만들어 냈다. 배경은 어두운 데 반해 마녀의 얼굴은 뾰족한 턱과 뿌루퉁한 입술까지 온통 새하얗고 풍성한 머리칼로 둘러싸여 있다. 물결치는 폭포수처럼 탐스러운 머리칼이 이미지를 엄습하고 정신을 몽롱하게 만든다. 종종 비어즐리는 사이키델릭 아트의 초시처럼 여겨져 왔다. 아주 어렸을 때 누구나 한눈에 알아볼 수 있는 그만의 고유한 도상 체계를 발전시켰다. 그는 에로티시즘과 데카당스décadence 사이를 우아하게 오갔다. 디자인의 실용성을 강조하고 수공예를 찬양했던 미술공예운동Arts & Crafts의 장식성과 라파엘전파의 역사적 자취를 따라 성장했던 이 세련된 젊은이는 고작 스물다섯 살에 결핵으로 세상을 떠났다.

1892년에는 영국의 출판인 조셉 맬러비 덴트의 눈에 띄어 중세 소설 『아서왕의 죽음Le Morte d'Arthur』에 삽화를 그렸다. 토머스 맬러리 경이 15세기에 집필한 이 소설은 수많은 영국 화가들에게 영감의 원천이었다. 비어즐리는 소설 제33장을 배경으로 마녀를 그렸으며 이 그림은 장의 첫 페이지를 장식했다. 소설에 사용된 모든 삽화가 엄청난 성공을 거두었고, 이내 그의 최초의 걸작으로 평가받았다.

〈마녀들〉
오브리 비어즐리, 『아서왕의 죽음』 제33장 삽화, 1892-1893, 석판화, 개인 소장

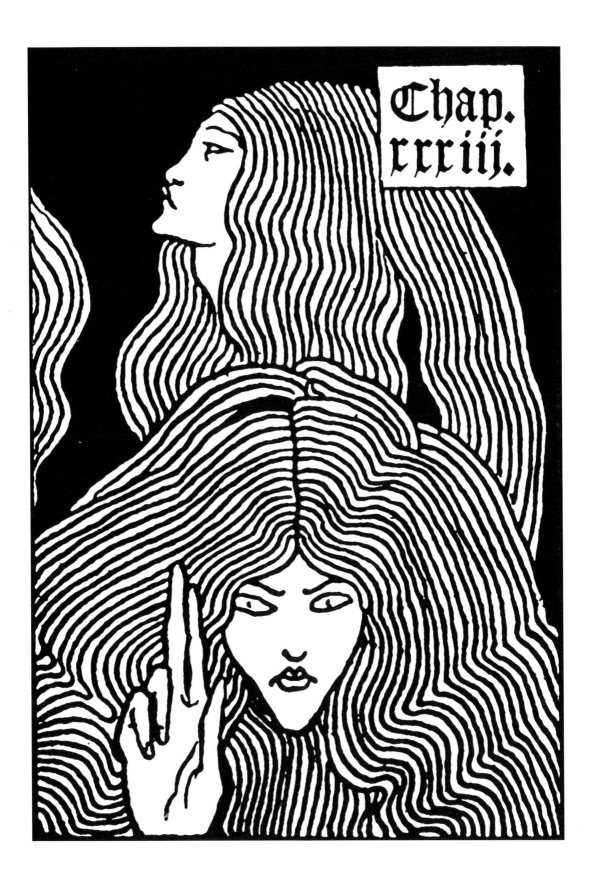

황산을 끼얹는 여자

La Vitrioleuse, 1894년

근대의 마녀

치렁치렁 늘어진 붉은 머리와 검정 드레스, 튀어나온 눈, 짙은 눈썹, 앙 다문 입술. 이
여자는 마녀처럼 보인다. 하지만 그녀가 들고 있는 건 물약이 아니다.

잔에는 황산의 다른 이름인 황산염이 채워져 있다. 황산염을 사람에게 뿌리면
신체와 얼굴을 흉하게 일그러뜨리기 때문에 독으로 사용될 수 있다. 이 범죄
행위는 19세기 말에 기이한 '황금기'를 보냈다. 외젠 사뮈엘 그라세의 〈황산을
끼얹는 여자〉는 참으로 시사적인 주제를 다룬다. 이런 유형의 사건들은
언론을 통해 쉽게 보도되었고 판화로 찍어낸 삽화는 화가들에게 영감을
주었다. 사건은 대체로 비극적인 러브 스토리였다. 버림받은 여자가 분노에
사로잡혀 애인의 얼굴에 황산을 뿌렸다는 식이다.

정치와 외교 소식을 주로 다뤘던 프랑스 신문『판결공보La Gazette des
tribunaux』에서 실시한 조사에 따르면 1870년-1915년 사이에 48건의 황산
범죄가 발생했고, 여자 41명이 남자 7명에게 저지른 사건들이었다. 황산은
놋그릇을 닦는 데 사용되어서 여자들은 식료품점이나 잡화점에서 손쉽게
황산을 구입할 수 있었다. 말하자면 '가정용품'이었다. 이 여성 범죄들로 인해
마녀는 저주를 퍼붓고 독약을 제조하는 혐오스러운 모습으로 되돌아갔다.
"여자는 자신이 마땅히 책임져야 할 가정의 역할을 무시한 셈이다. 빗자루,
솥, 세제 같은 그들의 도구를 타락시켜 버렸기 때문이다! 여자는 사회질서를
어지럽힌다…"

19세기 말 사회에 여성을 향한 부정적인 평판이 급증했지만, 그라세
같은 상징주의자들은 사회에 해로운 여자와 팜 파탈을 기꺼이 존중했다.
예술가들은 수세기 전 여자 독살범의 초상과 민담과 전설에 등장하는 마녀의
이미지를 기억해냈지만, 신경과 의사였던 샤르코가 살페트리에르Salpêtrière
병원에서 연구했던 편집광 혹은 히스테리 환자들에게는 관심이 없었다.

〈황산을 끼얹는 여자〉
외젠 사뮈엘 그라세, 1894, 석판화,
60×44cm, 파리, 에콜 데 보자르

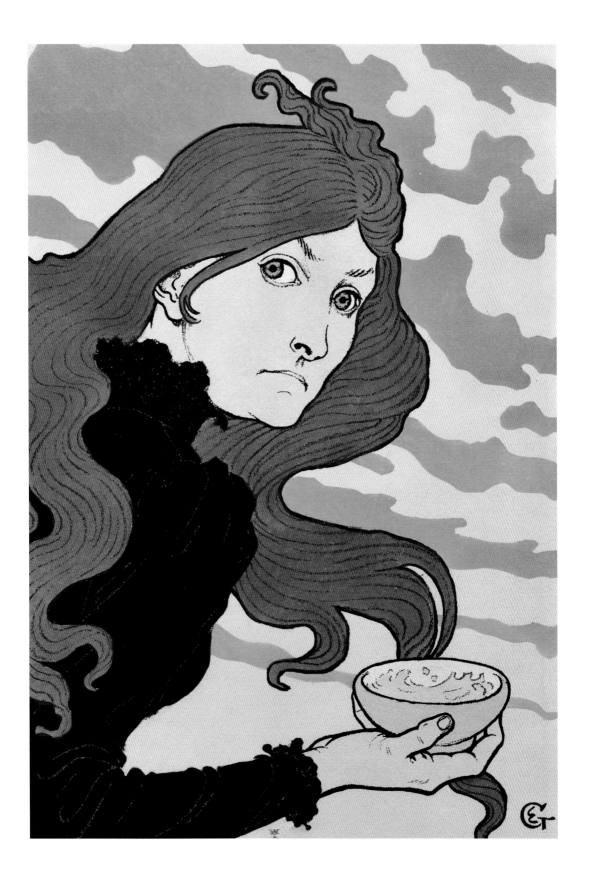

사랑의 묘약

The Love Potion, 1903년

라파엘전파는 무엇인가?

라파엘전파는 1848년 영국에서 일어난 예술운동으로, 이에 동참한 화가들은 15세기 이탈리아 화가 라파엘로의 이전 세대를 본보기로 삼았다. 유럽에서 보기 드물었던 이 경향은 여성 화가들의 자기주장을 가능케 했다.

기사도에 대한 열정

20세기로 접어드는 전환점에서 영국 화가들은 중세와 르네상스에 열광했다. 그 시대의 오브제뿐만 아니라 시와 소설에도 관심을 두었다. 이졸데를 비롯해 『아서 왕의 죽음』에 등장하는 아서 왕과 랜슬롯 경, 귀네비어 왕비는 라파엘전파와 미술공예운동을 사로잡았다.

여자의 관심사

모자도 빗자루도 없이, 검은 고양이와 함께 있는 마녀는 아주 엄숙하게 사랑의 묘약을 만들고 있다. 중세의 유명한 커플, 트리스탄과 이졸데를 위한 강력한 묘약이 아닐까?

창문을 열려고 사자 그림이 수놓인 무거운 커튼을 걷어 둔 밀실 안, 노란 드레스를 입은 마녀가 성욕을 자극하는 물약을 만들고 있다. 물약 제조 비법을 아래에 가지런히 정리된 주술서 『아르티스 마지Artis magi』에서 찾은 걸까? 저 멀리 테라스에 서로를 끌어안은 한 쌍의 남녀가 보인다. 남자는 갑옷을 입었고 여자는 발끝까지 내려오는 하얀 드레스 차림이다. 은잔 위로 보이는 두 사람의 형상은 장밋빛 음료가 그들을 위한 것임을 말해준다. 기사 트리스탄과 공주 이졸데가 아니라면 누가 이 포도주색 묘약을 마시겠는가?

트리스탄과 이졸데의 이야기는 1900년대 영국에서 크게 유행했다. 설화와 전설에서 따르면 물약과 사랑의 묘약은 여자들의 관심사였다. 이야기는 트리스탄과 이졸데의 묘약을 만든 사람이 누구인지 말해주지 않지만, 묘약을 하녀에게 맡기며 이졸데에게 전하도록 한 사람은 바로 그녀의 어머니였다. 화가 에벌린 드 모건은 이 운명의 사슬 시작점에 서 있을 마녀를 상상했다. 공주와 기사가 묘약을 마시고 저지른 잘못 때문에 두 사람 모두 파괴적인 격정에 휩싸인다. 액운을 상징하는 검은 고양이가 눈을 동그랗게 뜬 채 우리를 빤히 쳐다보고 다가올 고통을 분명히 알려준다.

에벌린 드 모건은 라파엘전파에 속하는 화가이다. 르네상스 예술에 열광한 그녀는 종종 피렌체에 체류하면서 보티첼리의 작품들을 예찬했다. 그리고 보티첼리에게서 굽이치는 선과 옆얼굴의 선명한 윤곽, 너울거리는 주름의 표현을 차용했다. 또한 르네상스 대가들에게서 붉은 스카프와 빨간 머리, 사프란 옐로saffron yellow 드레스, 장밋빛 물약같이 반짝이는 색채에 대한 안목을 빌려 오기도 했다.

〈사랑의 묘약〉
에벌린 드 모건, 1903, 캔버스에 유채, 104×52cm, 길퍼드, 모건 재단

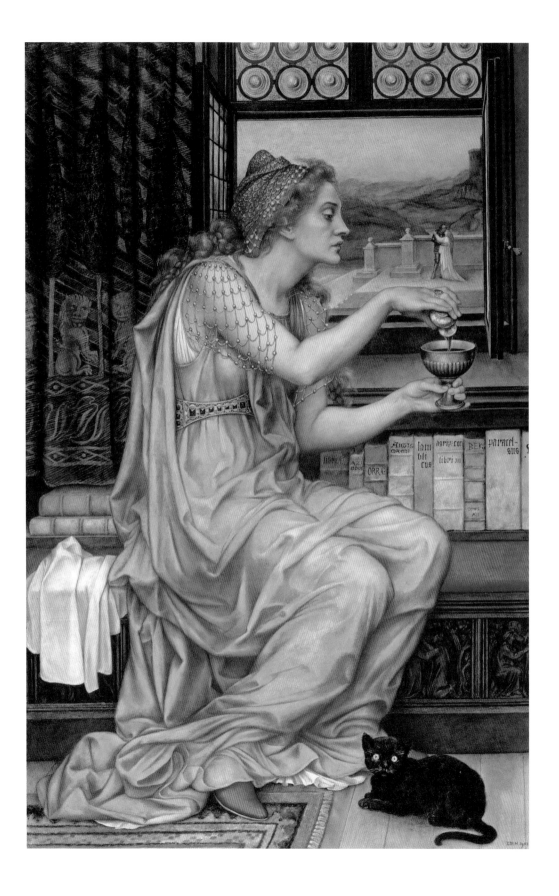

마녀

La Sorcière, 1954년

혹시 바바 클란자?

브랑쿠시가 루마니아 시골 출신이기 때문에, 어떤 사람들은 〈마녀〉를 카르파티아산맥의 민간전승에 나오는 마녀 바바 클란자Baba Cloanṭa의 무의식적 차용으로 해석하기도 한다. 바바 클란자는 이가 다 빠진 노파이면서 동시에 치유자, 예언자, 안내자, 사탄이기도 하다. 브랑쿠시는 작품을 설명하지 않고 관람객의 자유로운 상상에 내맡긴다.

브랑쿠시가 말하길

"주제와 형태를 지배하는 것은 재료의 물성 그 자체이며, 이 두 가지 모두 외부에서 주어진 것이 아니라 재료 안에서 분출된 것이다."

〈마녀〉
콩스탕탱 브랑쿠시, 1954(목조 원본 1916-1924), 석고와 석대, 113.7×49.5×64.8cm, 파리, 퐁피두 현대 미술관

불가해한 말들

완벽하게 기하학적인 이 하얀 조각에서 인물의 형상을 찾아내기는 쉽지 않다. 단순화한 인체 혹은 얼굴의 형태일까? 마녀는 어디에 숨어 있는가?

이 추상적인 조각은 브랑쿠시가 본래 목재로 제작한 원본(뉴욕 구겐하임 미술관 소장)을 토대로 후기에 주조한 석고상이다. 그는 호두나무 원목의 세로축을 따라서 세 개의 기하학적 형태를 찾아냈다. (아마도 머리인) 꼭대기는 꼭짓점이 완만하게 하늘을 향하고 있는 원뿔형이다. 중간에는 짧은 팔을 펼친 것처럼 보이는 수평 원기둥 두 개가 아래로 살짝 처져 있다. 〈마녀〉의 기본 구조는 세 개의 원기둥이 접합된 1917년 작 〈청년 토르소〉를 틀림없이 연상시킨다. 그렇다면 우리가 보고 있는 건 마녀의 흉상일까?

제목 없이는 이 조각상과 마법의 연관성을 전혀 찾을 수 없다. 반면 일단 제목을 알고 나면 조각상이 더욱 신비롭고 불가해한 차원으로 물드는 듯하다. 브랑쿠시는 '마녀'라는 제목 덕분에 관람객의 반향을 불러일으킬 수 있었다. 20세기 초 많은 예술가들이 초현실주의를 본떠 일부러 작품과 제목 사이의 내재적 괴리를 의도했다. 언어와 이미지의 예기치 못한 결합으로부터 혼돈, 의문, 성찰, 꿈이 탄생했다. 브랑쿠시가 암시한 마녀는 이 조각에 심오한 의미와 아우라를 부여한다.

브랑쿠시는 루마니아 출신이다. 카르파티아산맥Carpathian Mts. 기슭의 작은 마을에서 태어난 그는 고대 문화의 순수성과 수천 년 역사를 가진 전통적인 목공 기술에 예민한 감수성을 지녔다. 1900년대에 파리에 온 브랑쿠시는 입체주의cubism에 관심을 가지게 됐지만 단체 활동에는 결코 동참하지 않았다. 그의 작품에 드러나는 자연스럽고 시적인 형태는 피카소의 유희적이고 이성적인 경향과는 거리가 멀었다. 브랑쿠시는 파리 최초의 인류학 박물관이었던 트로카데로 박물관Musée du Trocadéro에서 유럽 바깥의 예술을 발견하고 깊이 매료되었다. 그때부터 인간이나 동물의 형상에서 시작해 상징에 가까운 윤곽만 남을 때까지, 형태를 단순화하려는 노력을 멈추지 않았다.

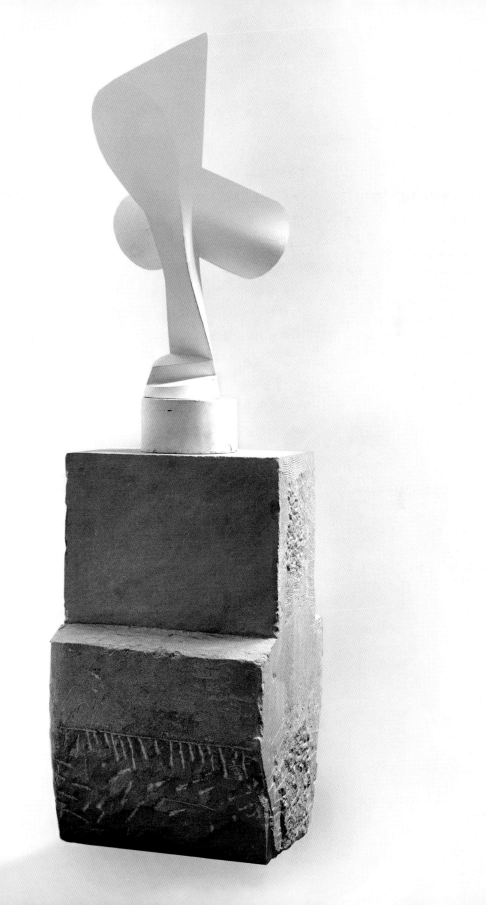

잠자는 숲속의 마녀

Sleeping Witch, 2000년

검정 사과

떨어진 낙엽 위로 늘어진 여인의 손이 검정 사과를 쥐고 있다. 손가락 부분이 뚫린 검정 망사 장갑을 꼈다. 땅에 쓰러져 있는 사람이 혹시 『백설공주』 속 마녀가 아닐까?

이 사진은 미국 예술가 키키 스미스의 〈잠자는 숲속의 마녀〉 연작 중 하나다. 시각 예술가인 키키 스미스가 직접 분장을 하고 숲속에서 장면을 연출했다. 이 우아한 마녀는 온몸에 검은색 옷을 걸쳤다. 울긋불긋한 단풍에 둘러싸여 선잠이 든 그녀가 나무 바구니를 땅에 떨어트리자 사과들이 굴러 떨어진다. 사과는 단단하고 광택이 흐르지만 검은빛을 띤다…. 독이 들어 있는 게 틀림없다. 그녀는 잠에 들었고 잠시나마 위험에서 벗어났다.

키키 스미스는 조각가이자 판화가지만 사진 작업과 설치미술도 겸한다. 1954년에 태어난 이 '뉴요커'는 몸과 여성성, 어린 시절의 이야기를 공통 주제로 삼아 모든 장르를 넘나들었다. 1980년대부터 여성의 사회적, 문화적, 정치적 위치를 탐구해 왔다. '마녀'에 담긴 복합적인 이미지가 그녀를 매혹한 건 2000년 이후부터였다. 『잠자는 숲속의 공주』를 쓴 샤를 페로와 그림 형제의 동화를 읽으며 성장한 키키 스미스는 『백설공주』 속 마녀의 아름다운 미모, 그리고 심술과 지성에서 기인한 악마성에 깊은 애착을 가졌다. 마녀는 백설공주에게 사과를 건네기만 하는 단순한 악마의 상징이 아니었다. 또한 마녀를 통해 유혹과 섹슈얼리티, 위험이 주는 매력, 지성이 발휘하는 영향력을 연구할 수 있었다.

마녀는 키키 스미스의 페미니즘적 시각에서 관심을 독차지했다. 2002년에는 15-17세기 유럽에서 벌어졌던 대규모 마녀사냥의 희생자들을 기리고자 〈화형대 위에 무릎을 꿇은 여인Pyre Woman Kneeling〉을 조각했다. 이른바 마녀였던 여성이 그리스도처럼 무릎을 꿇고 앉아 묻는다. "어찌하여 저를 버리시나이까?"

〈잠자는 숲속의 마녀〉
키키 스미스, 2000, 크로모제닉 프린트에 채색, 59.4×40cm, 뉴욕, 휘트니 미술관

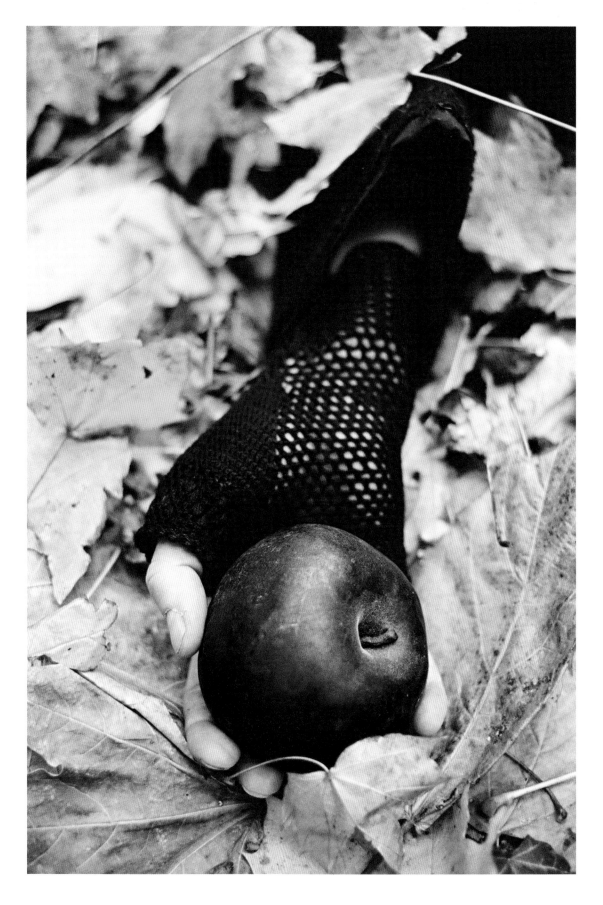

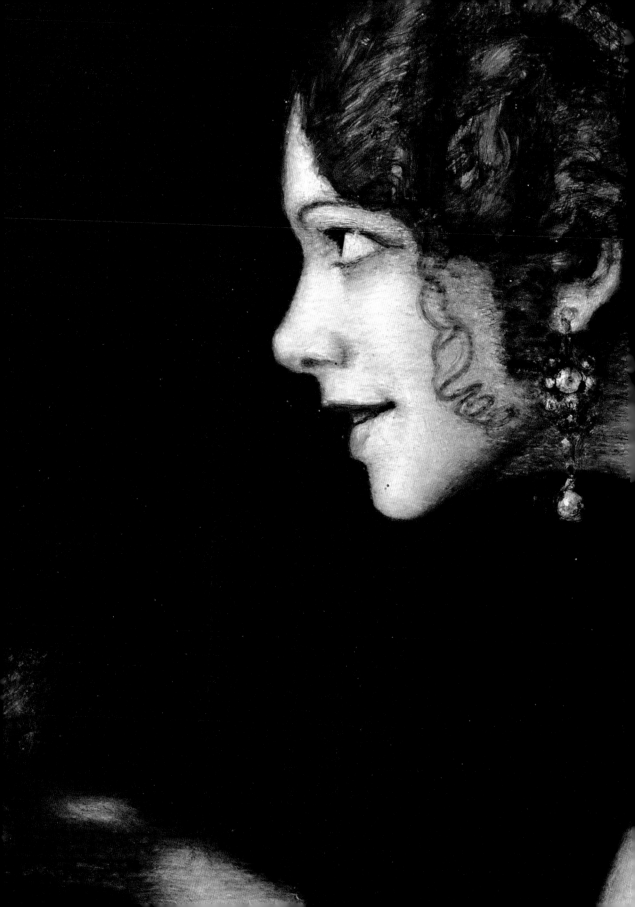

의외의 작품들

⟨마녀와의 만남⟩
⟨마녀⟩
⟨마녀가 있는 장면⟩
⟨뿔 달린 마녀⟩
⟨맥베스의 세 마녀⟩
⟨사울에게 나타난 사무엘의 유령⟩
⟨마녀들의 집회⟩
⟨마녀 다키야샤⟩
⟨집회에 가는 마녀들⟩
⟨잔 다르크⟩
⟨어린 마녀-마녀집회 준비⟩
⟨마녀⟩
⟨바바 야가⟩
⟨키르케로 분장한 틸라 뒤리외⟩
⟨빗을 꽂은 마녀⟩
⟨방가미사의 마녀, 불로⟩
⟨눈 속의 마녀와 허수아비⟩
⟨마녀⟩
⟨마녀⟩

마녀와의 만남

La Consultazione Della Fattucchiera, 기원전 2세기

흔치 않은 서명

모자이크에 서명을 남기는 건 비교적 드문 일이다. 이 작품을 만든 예술가는 기원전 2세기 후반에 활동했던 그리스 사모스 섬Samos 출신의 모자이크 화가, 디오스코리데스이다. 키케로의 폼페이 별장에서 출토된 작품 중 오직 두 점, 〈여자 마법사 집의 방문〉과 〈키벨레를 숭배하는 유랑 음악가들Musici ambulanti collegati al culto della dea Cibele〉만이 오늘날까지 살아남아 전해진다.

그리스어에서 라틴어까지

박식한 다수 로마인들은 훌륭한 헬레니즘 학자로서 그리스어를 말하고 읽는다. 문학, 시, 연극, 더 일반적으로는 그리스 예술에 대한 로마인의 사랑은 그들을 폼페이의 키케로처럼 완벽한 그리스 애호가로 만들었다.

여자의 간계

폼페이에 위치한 로마 정치가 키케로의 호화로운 저택 바닥에서 발견된 이 모자이크는 음모를 꾸미는 여자들의 모임을 묘사하고 있다. 왼편의 두 여인은 얼굴이 일그러진 노파의 계시를 듣고 울부짖는 것처럼 보인다. 이 노파는 마녀인가?

사자 발 모양의 다리가 있는 탁자에 세 여자가 둘러앉았다. 그림 오른쪽에 보이는 젊은 하인이 화면을 살짝 벗어나 있다. 인상을 쓰고 있는 노파는 은잔을 들었다. 그녀 앞에는 종려나무 가지와 금속 식기 두 개가 놓여 있다. 이 도구들은 그녀가 물약을 조제했다는 사실을 암시한다. 그렇다면 그것은 사랑의 묘약일까? 한번 추측해 보자. 마녀는 이 묘약과 관련된 어떤 미래를 예언하고 있는가? 마녀가 무슨 말을 했든, 겁에 질린 저 얼굴들을 보면 결코 안심이 되는 말은 아니었을 테다.

그리스·로마 문명은 철학적이고 합리적인 사상의 등장과 밀접히 연결되어 있는 한편 점술과 마법에 젖어 들기도 했다. 초자연적인 현상은 일상에서 흔히 벌어졌으며 때로는 합법적이었다가 간혹 죄가 되기도 했다. 이런 현상은 다양한 기법과 학문, 그리고 표현 방식을 통해서 많은 배우를 사로잡았다. 계단과 채색된 벽면, 노파의 표정이 그려진 이 모자이크의 구성을 보면, 그리스 극작가 메난드로스의 희곡『점심식사를 하는 여자들Synaristosai』과의 연관성을 찾을 수 있다. 오늘날 몇몇 단장斷章만 남아 있는 메난드로스의 작품들은 로마 사회에서 유명했고 라틴어로 번안되기도 했다. 희곡을 따른다면 그림 속 여자들은 그리스 상류사회의 고급 창녀 및 유녀遊女였던 (왼쪽부터) 피디아스Pythias, 플랑곤Plangon, 필라이니스Philainis라는 것을 알 수 있다. 이들은 사랑에 대해 말하고 있는 걸까?

(작품의) 유희적, 희극적, 풍자적인 측면을 배제하지 않는다면, 여성의 성욕과 무절제한 금전욕 그리고 마법을 주제로 하는 해석은 항상 열려 있다.

희곡 장면: 〈마녀와의 만남〉
사모스의 디오스코리데스,
기원전 2세기, 모자이크, 42×35cm,
나폴리, 국립 고고학 박물관

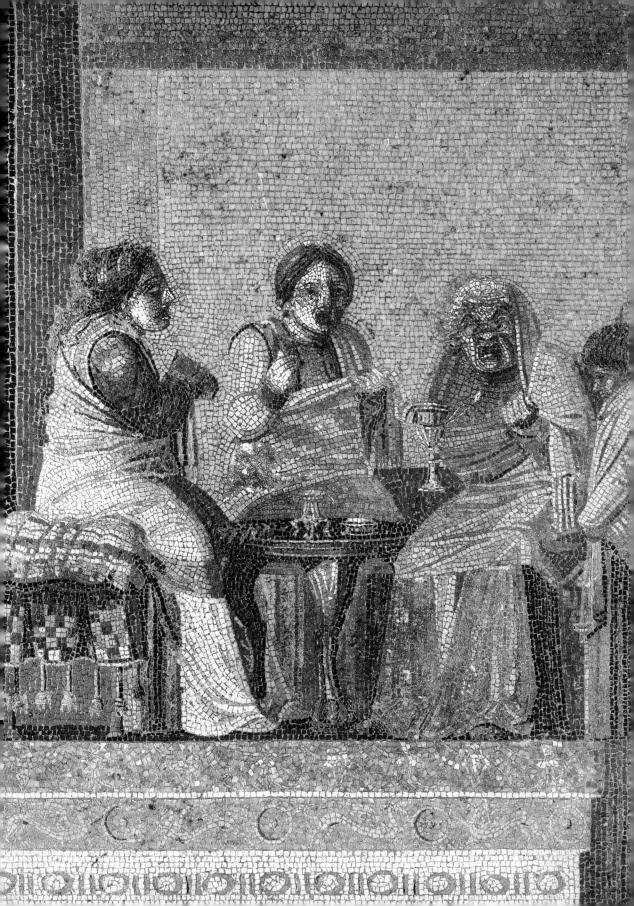

마녀

Sorcière, 1640년경

〈마녀〉
조반니 프란체스코 바르비에리
(일명 게르치노), c.1640, 종이에 잉크,
19.5×17cm, 영국,
로열 컬렉션 트러스트

기이한 모자

얼굴이 수척한 노파가 시선을 떨군다. 목에는 밧줄이 묶여 있다. 분명 교수형을 기다리고 있는 것이다. 우리는 그녀가 마녀로 고발당했다는 사실을 저 기묘한 머리쓰개 때문에 알 수 있다.

당시 사람들의 생각에 따르면 마법은 곧 악마 숭배였다. 마녀는 높다란 원통형 모자를 쓰고 있는데, 여기에 새겨진 형상은 쇠스랑과 뿔로 보아 악마임을 바로 알아챌 수 있다. 악마는 자기 앞에 꿇어앉은 남자를 위협하고 있다. 아마도 천사인 듯한 날개 달린 형상이 사탄의 악행을 저지하려는 것 같다. 15-17세기 사이에 마법이라는 중죄로 고발당한 남녀는 사형을 선고받을 때 종종 이런 장식 모자를 써야 했다. 불명예스럽고 우스꽝스러운 이 모자는 유죄 선고를 받은 마녀가 숭배해 마지않을 악마 그림으로 장식되었다.

종이에 잉크로 그린 이 데생은 그림을 그리기 위한 준비 작업이 아니다. 화가가 개인적으로 연구하다가 나온 데생으로 보인다. 17세기 바로크 시대의 대가인 조반니 프란체스코 바르비에리, 일명 게르치노는 특히 종교화로 명성을 얻었으며 또한 다작을 남긴 데생 화가였다. 그는 취미 삼아 괴상한 인물과 풍자화를 그리곤 했는데 그중에서 늙은 마녀의 모습도 종종 볼 수 있다.

게르치노가 냉소적이거나 비판적인 시각으로 주술 신앙을 바라본 것일까? 어쨌든 이 주제는 게르치노에게 영감을 불어넣었고, 그가 으레 주문받았던 신화나 종교적인 그림보다 덜 정숙한 인물을 그릴 수 있었다. 그가 그린 마녀의 생김새는 대부분 원숭이와 흡사했으며 둔하고 조야했다. 이따금 박쥐나 날아다니는 꼬마 악마를 데리고 다니기도 했다. 지금 우리가 보고 있는 마녀는 비쩍 마른 데다 모자를 쓰고 밧줄로 목이 매여 있다는 점에서 게르치노의 일반적인 마녀와 다르다.

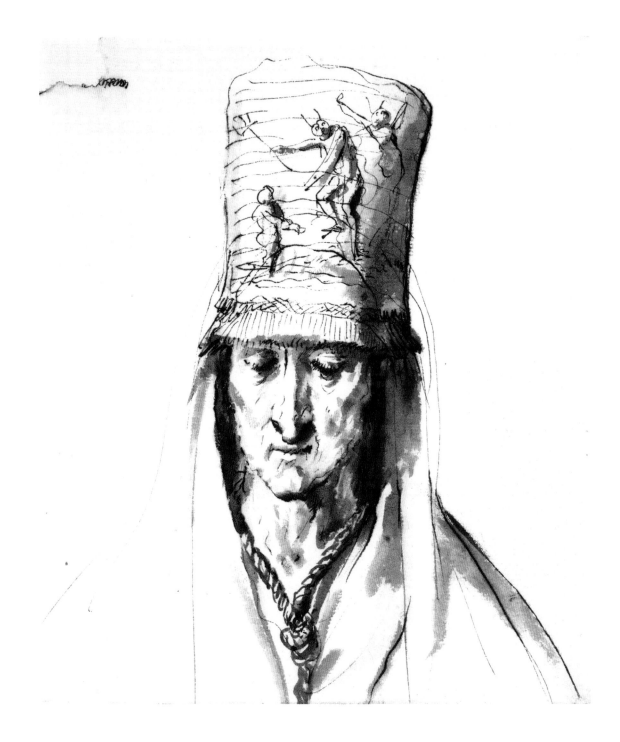

마녀가 있는 장면

Scenes of Witchcraft, 1645 – 1649년

로사의 수많은 마녀들…

1635-1654 ●〈마녀들의 집회〉

〈마녀〉 ● 1640-1649

1646 ●〈앉아 있는 마녀〉

〈주문을 거는 마녀들〉

1646

〈마녀 엔돌의 집에서 사울에게 나타난 사무엘의 환영〉

1668

〈마녀들이 있는 장면〉 중 〈낮〉 부분, 박쥐와 부엉이가 혼종된 거대한 새를 타고 있는 늙은 마녀

상처 입은 자들의 화가

우리 앞에는 더벅머리를 한 나체의 늙은 마녀와 뼈만 남은 새, 거대한 도마뱀, 점액질로 덮인 개구리 들이 있다. 살바토레 로사가 창조한 바로크 사중주는 판타지 만화에서 튀어나온 것만 같다.

'톤도 tóndo(이탈리아어로 '둥근'을 뜻함)'라 불리는 이 네 개의 원형화(66쪽)는 주간(〈아침〉, 〈낮〉)과 야간(〈저녁〉, 〈밤〉)으로 구성되어 있다. 모든 장면에 소름끼치고 사나우며 신비로운 마녀들이 등장한다. 드레스를 입고 터번을 두른 젊은 마녀가 있는 〈아침〉을 제외하고는 모두 나이가 많다. 주간의 세계는 거대 양서류들이 유혈이 낭자한 희생을 치르기에 안성맞춤이고, 해가 지면 세 마녀가 솥으로 물약을 끓인다. 가장 오묘한 분위기를 풍기는 〈밤〉에선 마법사는 아닌 듯한 기사들이 등장한다. 얼굴이 일그러진 괴물 무리를 향해 한 노인이 지팡이를 치켜들고 있다. 그의 정체가 마법사인지 아니면 사악한 힘을 제압하려는 보통의 인간인지는 수수께끼로 남아 있다.

빗자루, 솥, 주술서, 두개골… 살바토레 로사의 괴상한 마녀들은 이처럼 흔한 상징적 도구로 꾸며져 있다. 그의 작품은 환상 속에 등장할 법한 잡종의 괴물들이 마녀와 동행한다는 점에서 독창적이다. 히에로니무스 보스의 활력을 떠올리게 하는 피조물들이다. 부활하는 해골, 거대하게 부풀어 오르는 작은 동물처럼 말이다.

로사는 바로크 시대에서 가장 뛰어나고 반인습적인 정신의 소유자였다. 북유럽에서 마녀사냥과 처형이 아직도 맹위를 떨치던 때, 화가이자 시인이었던 로사는 마법에 열광했다. 1640년대에는 '상처 입은 자들의 아카데미 Accademia dei Percossi'를 피렌체에 설립했다. 그는 자신의 집에 지식인들을 모아 시를 낭송하고 철학과 미학을 주제로 토론을 벌이며 동시대 문화에 대한 담화를 나눴다. 이들의 주된 관심사가 마법이었다는 데에는 의문의 여지가 없다. 더구나 로사는 1645년에 「마녀」라는 제목의 풍자적인 단시를 쓰기도 했다.

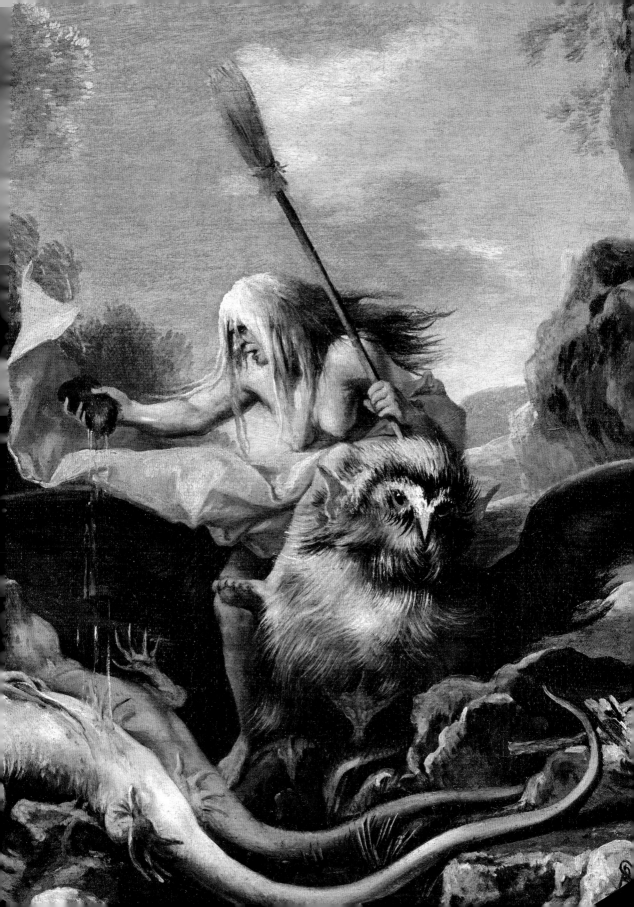

아침 낮

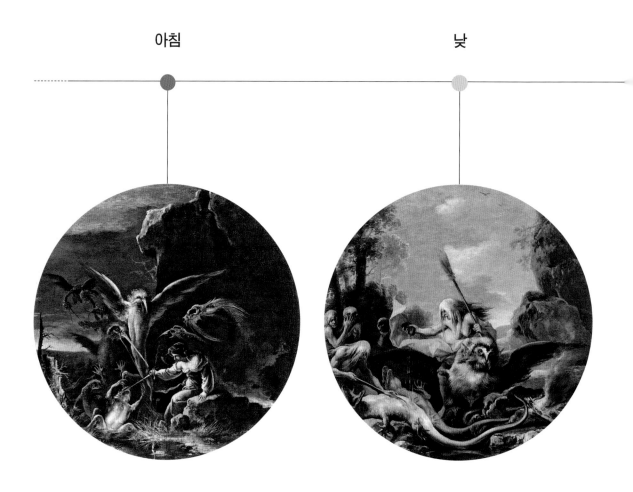

〈마녀들이 있는 장면〉
살바토레 로사, 1645–1649,
캔버스에 유채, 직경 54.5cm,
오하이오, 클리블랜드 미술관

"시에는 반드시 거대하고 야만적이며
무질서한 것이 필요하다."

드니 디드로, 『극시론*De la poésie dramatique*』, 1758

저녁 밤

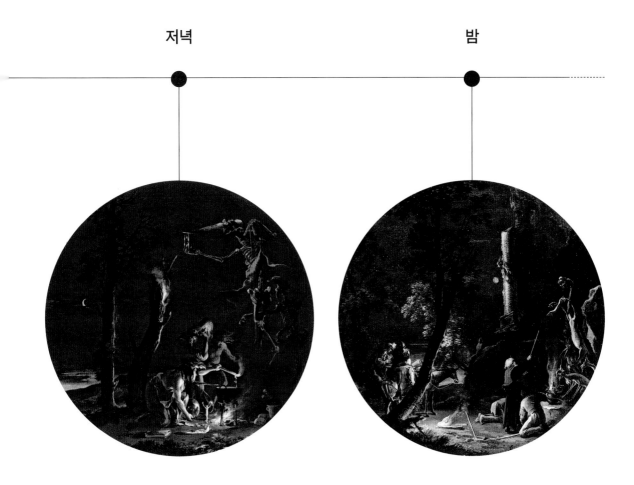

뿔 달린 마녀

Sorcière à cornes, 18세기

수수께끼 같은 초상화

검은 드레스를 입고 뿔 모양의 헤어스타일을 한 금발의 여인은 누구인가? 그저 분장을 한 여자일까, 아니면 마녀일까? 배우나 가수, 무도회 참석자일지도 모른다.

그림의 몇 가지 요소가 이 젊은 여인이 마녀라는 사실을 암시한다. 뾰족한 뿔이 달린 헤어스타일은 루이 16세 통치기에 한창 유행했던 '타페tapé'의 과장된 버전으로, 원래는 머리칼을 이마 위로 완전히 넘겨 세운 후 거꾸로 빗어 내려 부풀리는 방식이다. 이 뿔들은 중세 이래로 숫염소와 악마의 표상이었다. 게다가 여인을 감싸고 있는 몽환적인 옷은 검은색이다. 18세기에 검정은 그다지 애호 받지 못했으며 점차 죽음과 마녀의 색이 되었다. 초커와 귀걸이, 진주 같은 보석들로 그녀의 매력적인 몸짓이 더욱 돋보인다. 기만의 대가인 악마가 여자에게 유혹하는 재주를 선사한다는 건 이미 잘 알려진 통념이었다.

목선에 둘러진 로카이유* 장식으로 보아 제작 시기가 18세기 중반 즈음으로 추정되는데, 이때는 마녀사냥이 끝난 후였고 마녀를 주제로 한 예술 작품도 무척 드물었다. 마녀 도상은 이제 설화나 미신, 가면무도회에서나 볼 수 있었다. 18세기 사람들은 환상과 무질서를 허용하는 연극이나 가면무도회에 유독 열광했다. 오른쪽 인물은 아마도 마녀로 분장한 여인일 것이다.

하지만 여인의 정체는 여전히 불가사의하다. '블루아 양'이라 불렸던 프랑수아 마리 드 부르봉이 무도회 복장을 한 건 아닐까? 루이 14세와 몽테스팡의 부인의 적자嫡子인 이 여인은 고약한 성미로 유명했고 남편은 그녀를 '루시퍼 부인'이라 불렀다. 그녀의 어머니 몽테스팡 부인이 당시 '독약 사건'에서 마법을 부렸다고 의심받았기 때문에 이런 호칭은 더욱 의미심장하다. 반면 어떤 이들은 그림의 여인이 17세기 독일 천문학자 요하네스 케플러의 어머니인 카타리나라고 주장한다. 1615년 마녀로 고발됐던 카타리나는 유명한 아들 덕에 화형대의 심판을 피할 수 있었다. 그렇지만 이 가설은 다소 황당하다. 카타리나가 마녀재판을 받았을 때 이미 70세였기 때문이다.

종지부

루이 14세의 새로운 정부 퐁탕주 부인이 갑작스레 사망하자, 그 배후로 당시 왕이 가장 아꼈던 정부인 몽테스팡 부인이 마녀와 내통했다는 의심을 받아 곤경에 처했다. 이 사건을 계기로 1682년 프랑스에서 마법과 관련된 사건을 해결하는 데 국가가 직접 나섰다. 그저 밀고와 소문만 있으면 소송을 제기할 수 있었는데 루이 14세의 칙령으로 '증거'가 필요해졌다. 결국 마녀를 단 한 명도 찾아내지 못할 터, 비로소 마녀는 사라질 것이다.

계몽주의 시대의 말

프랑스 수학자 달랑베르와 드니 디드로의 유명한 『백과전서 Encyclopédie』(1751-1772)는 마법을 다음과 같이 정의한다. "수치스럽고 터무니없는 행위, 어리석게도 악마의 기원과 힘에 대한 미신에서 기인함."

〈뿔 달린 마녀〉
작가 미상, 18세기, 캔버스에 유채, 개인 소장

* rocaille. 루이 15세 통치기에 유행했던 장식 요소로, 곡선과 굴절이 두드러진다는 특징이 있다.

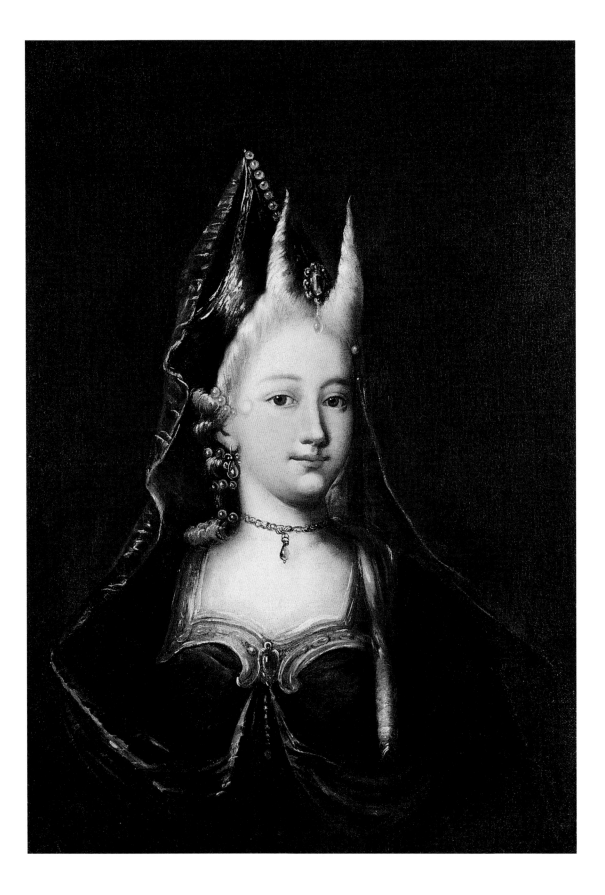

맥베스의 세 마녀

The Three Witches from Macbeth, 1775년

영리한 마녀들

여기, 마녀처럼 차려입은 상류사회 부인 셋이 솥 주위를 부산스럽게 맴돌고 있다! 이
생경한 집단 초상화는 셰익스피어의 희곡과 18세기 말의 진보적인 여성상과 관련
있다.

귀족 부인들의 귀여운 얼굴과 과장 섞인 태도는 그들이 참조한 셰익스피어의
희곡『맥베스』와 확연히 대비된다. 이들은 '사악하고 수염 난 늙은 수녀'와는
거리가 멀다. 오히려 1780년대의 패션 스타일에 따라 긴 머리 위에 아담한
검정 뾰족모자를 얹은 우아하고 젊은 여성들이다.

왼쪽에 있는 마녀는 멜버른 자작 부인The Viscountess Melbourne으로 이름은
엘리자베스 램, 당시 정치계에서 가장 영향력 있는 여성이었다. 영국 최초의
근대 정당이었던 휘그Whig 당원 페니스톤 램과 결혼한 그녀는 여성 조각가
앤 시모어 데이머와 친구였다. 데이머는 검정색 옷을 입고 지팡이를 든 채
오른편에 서 있다. 드레스 위로는 열두 별자리가 수놓인 얇은 베일을 걸쳤고
챙이 넓은 검정 모자를 쓰고 있다. 그녀의 차림새는 우리에게도 친근한데,
동화책이나 할로윈 축제에서 막 튀어나온 것 같기 때문이다. 그렇다고 해도
18세기 말에는 이런 장면이 여전히 드물었다. 하얀 옷을 입고 중앙에 있는 세
번째 마녀는 데번셔 공작부인Duchess of Devonshire, 조지아나 캐번디시이다.
캐번디시는 미모와 재치로 유명했고, 런던에서 문학 및 정치계 유력 인사가
모여들었던 살롱을 운영하기도 했다. 또한 휘그당과 뜻을 같이했던 유능한
활동가로, 1770년대에 램과 데이머의 친구가 되었다.

분명 우정을 기념하기 위한 그림이겠지만, 이들이 백묵으로 그려지기를
원했던 데에는 정치적 음모에 대한 밀담과 그들의 박식함, 그리고 문학을
향한 공동의 열정을 드러내려는 의도와도 무관하지 않다. 당시 인기를 한
몸에 받은 이 초상화가의 이름은 대니얼 가드너이며 조슈아 레이놀즈와
가까운 사이였다.

〈맥베스의 세 마녀〉
대니얼 가드너, 1775,
캔버스에 백묵과 구아슈, 94×79cm,
런던, 국립 초상화 미술관

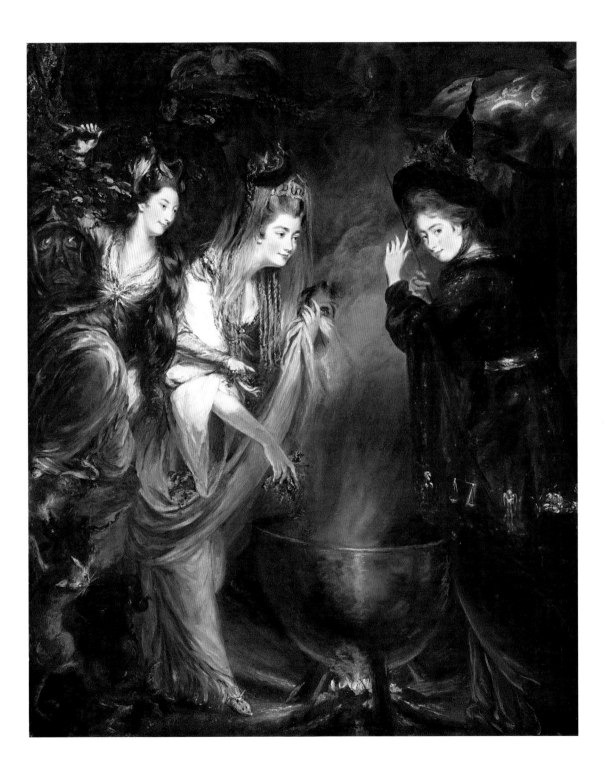

사울에게 나타난 사무엘의 유령

The Ghost of Samuel Appearing to Saul, 1800년경

그럼 성경에는?

이 신성한 종교서는 주술과 예언을 금하고 있다. "너는 무당을 살려두지 말라."(출애굽기 22:18) 성경에 등장하는 사례로는 사무엘상에 나오는 엔돌의 마녀가 유일하다. 그녀는 "신접한 여인", 즉 무녀나 점쟁이로 불린다.

엔돌의 마녀

1526 야코프 코르넬리우스 판 오스트사넨, 〈사울과 엔돌의 마녀〉

1668 살바토레 로사, 〈마녀 엔돌의 집에서 사울에게 나타난 사무엘의 환영〉

1777 요한 하인리히 퓌슬리, 〈사울과 엔돌의 마녀를 위한 습작〉

1777 벤저민 웨스트, 〈사울과 엔돌의 마녀〉

1866 귀스타브 도레, 〈사울과 엔돌의 마녀〉

두려운 존재

사무엘의 하얀 혼령이 나타나자 사울 왕이 겁에 질려 물러선다. 이 혼령을 부른 장본인은 얽히고설킨 머리를 하고 놀란 얼굴로 웅크려 앉아 있다. 이 기이한 여자가 바로 엔돌의 마녀이다.

구약성서에 등장하는 엔돌의 마녀는 죽은 자와 대화를 나누는 무녀이다. 영국의 화가이자 시인인 월리엄 블레이크는 거의 알려지지 않았던 이 구절에 흥미를 느꼈다. "…여호와께서 사울에게 대답하지 아니하시므로 / 사울의 신하들이 그에게 이르되 보소서 엔돌에 신접한 여인이 있나이다 / 사울이 다른 옷을 입어 변장하고 두 사람과 함께 갈새 그들이 밤에 그 여인에게 이르러 청하노니 / 여인이 사울에게 이르되 네가 신접한 자들을 이 땅에서 멸절시켰음을 아나니 어찌하여 나를 죽게 하려느냐 하는지라 / 사울이 여호와의 이름으로 그에게 맹세하여 이르되 여호와께서 살아계심을 두고 맹세하노니 네가 이 일로는 벌을 당하지 아니하리라 / 여인이 이르되 내가 누구를 불러올리랴 하니 사울이 이르되 사무엘을 불러올리라 하는지라…" (사무엘상 28장 발췌)

블레이크는 이 짧은 일화를 감정적이고 강렬한 색채로 힘차게 그렸다. 혼령은 넋이 나간 사울과 공포에 떨며 굴복한 마녀를 양쪽에 두고 맞선다. 화가는 등장인물의 눈과 입, 특히 손의 표현을 강조했다. 성경에 따르면 사울은 "사무엘을 불러올리라"고 지시했다. 사무엘은 "겉옷을 입은 노인"이다. 그의 손가락은 자신이 나타난 땅을 가리킨다. 반면 사울과 마녀는 하늘을 향해 손을 활짝 벌리고 있다.

블레이크는 항상 아름다움보다 강렬한 표현력을 더 중시했다. 확실히 그는 당대에서 가장 반골 기질을 지닌 예술가였다. 종종 퓌슬리와 나란히 언급되기도 하는 블레이크는 성정이 극단적이고 반항적이며 정렬로 가득 차고 호전적인 사람이었다. 자연을 감상하거나 풍경화 그리는 데 질색했던 것과 마찬가지로, 이교도 미신을 다루는 그리스 로마 신화도 싫어했다. 블레이크는 문학이나 과학에서 발견한 신비로운 주제, 혹은 엔돌의 마녀와 같이 별로 알려지지 않은 성경 이야기를 단연 선호했다.

> "나를 위하여 신접한 여인을 찾으라
> 내가 그리로 가서 그에게 물으리라…."

사무엘상 28:7

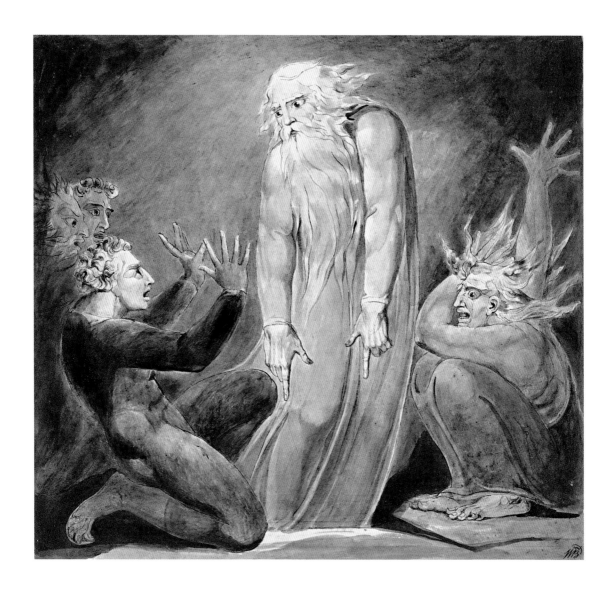

〈사울에게 나타난 사무엘의 유령〉
윌리엄 블레이크, c.1800,
종이에 연필과 잉크 수채, 32×34.4cm,
워싱턴 국립 미술관

마녀들의 집회

Sabbat de sorcières, 1831 – 1833년

악마의 비극

외젠 들라크루아는 스물다섯 살 때 독일의 시인이자 문필가 괴테의
『파우스트Faust』를 읽고 열광했다. 이 새로운 발견은 그에게 영감을 불어넣었다.

마녀집회 장면은 괴테가 1808년에 출간한 희곡『파우스트』1부에
등장한다. 들라크루아는 성녀 발푸르가Saint Walpurga와 관련된 축제인
발푸르기스Walpurgis의 야음을 원작에 충실하게 그렸다. 이 축제는 늦겨울이
되면 유럽 각지에서 은밀하게 열렸다. 가톨릭교회는 이 축제가 지니는 새로운
이교도적 특성 및 마녀집회와의 오래된 관련성을 이유로 금지했다.

　전경에는 두 중심인물인 파우스트와 인간의 모습으로 나타난 악마,
메피스토펠레스Mephistopheles가 서로를 붙들고 있다. 들라크루아는 두 사람을
빠른 붓질로 그려 마치 바위가 드리우는 두 개의 검은 그림자처럼 보인다.
이들은 아래쪽에서 빙글빙글 춤추며 펼쳐지는 마녀집회를 보러 왔다. "땅을
스칠 듯이 빙글빙글 돌아라, 히스꽃heath이 무성한 까마득한 땅을 뒤덮어라,
마녀의 무리 속에서." 적막한 풍경 사이로 고딕 건축물의 폐허가 모습을
드러낸다. 어둠에 잠긴 산과 요동치는 하늘은, 우리가 해 질 무렵 황무지에서
길을 잃었다는 것을 의미한다. 이 장면은 독일 북부 지역에서 가장 높은 산
블록스베르크Blocksberg(혹은 브로켄산Brocken)를 배경으로 한다. 오랜 전설에
따르면 이 산은 마녀집회가 열리는 곳이다.

　들라크루아는 이 작품의 밑그림을 아주 빠르게 그렸다. 전시를 위한
그림이 아니기에 붓 터치는 더욱 자유롭다. 붓질은 캔버스 위에서 춤을 추고,
마녀들이 벌이는 지옥의 소용돌이와 하나가 된다. 그는 〈마녀들의 집회〉를
그릴 즈음인 1830년까지 수년간『파우스트』에 관심을 기울여 왔다. 특히
사랑, 마법, 죽음, 두려움, 정열을 뒤섞은 낭만주의가 그의 대표적인 주제였다.
이미 1826년에『파우스트』프랑스어 번역본을 위해 석판화 17점을 제작한 바
있었다. 이 작업에 열광했던 들라크루아는 뒤틀리는 선과 어두운 대비 표현에
공을 들였다.

파우스트는 누구인가?

불만으로 가득 찬 자신의 영혼을
악마에게 판 학자, 파우스트의
신화는 16세기 독일에서 태어났
다. 괴테는 이 신화를 두 파트로
나누어『파우스트 I』(1808),『파
우스트 II』(1832)라는 비극을 집
필했다. 괴테의 저서는 굉장한
성공을 거두고 독일 문학에서
가장 중요한 작품으로 꼽힌다.

펜에서 붓으로

들라크루아는 화가이지만 문
학에도 심취했다. 들라크루아
의 미술과 시, 음악에 관한 성찰
이자 그날그날의 기록인『일기
Journal』(1893)가 사후에 출간되
면서 작가로도 유명해진 그는
당시 문인들과 가깝게 지냈으며
특히 조르주 상드, 빅토르 위고
와 막역했다. 좋아하는 작가는
단테, 셰익스피어, 바이런, 괴테
였다. 그는『파우스트 I』의 프랑
스어 최초 번역본을 읽었고 런
던 체류 중에 극장에서도 관람
했다.

〈마녀들의 집회〉
외젠 들라크루아, 1831–1833,
캔버스에 유채, 32.3×40.5cm,
스위스, 바젤 미술관

"나는 이곳 런던에서 상상할 수 있는
가장 악마적인 희곡『파우스트』를 보았다"

외젠 들라크루아가 친구 장 바티스트 피에레에게 보내는 편지, 1825

마녀 다키야샤

Takiyasha the Witch and the Skeleton Spectre, 1844년경

귀여운 마녀

빗자루와 마법 도구, 검은색 복장, 고양이와 어우러진 서양의 마녀 이미지는 2차 세계대전 이후 20세기가 되어서야 일본 문화에 흡수되었다. 본래 서양 마녀의 모습이 어린이의 눈높이에 맞춰 순화되면서 일본 만화와 대중문화에 스며들었다.

쿠니요시는 누구인가?

우타가와 쿠니요시는 일본 에도 시대의 목판화가, 가쓰시카 호쿠사이와 동시대에 살았다. 호쿠사이는 일본 목판화의 가장 위대한 거장이며, 서사시적 그림과 무사들의 초상화에 특히 탁월했다. 그는 권력자의 위압적인 모습과 화려한 장면을 이용해 그림을 대담하게 구성했다. 해학적이고 불온한 풍자화로도 유명했다.

위험한 공주

거대한 해골이 대나무 발을 걷고 두 사람 위로 몸을 일으켜 세운다. 위험한 마녀이자 전설 속 공주, 다키야샤의 주술이 불러낸 해골이다.

마녀 다키야샤는 역사적인 인물이다. 그녀는 10세기에 황실 권력에 맞서 교토에서 반란을 일으킨 지방 호족 다이라노 마사카도의 딸이다. 마사카도가 죽임을 당한 후 반란은 진압되었고 그의 딸은 폐허가 된 궁에서 계속 살았다.

일본 민간전승에 따르면, 그녀는 아버지의 죽음을 복수하고자 마법에 능통한 초자연적인 인물이 되었으며 '폭포의 악마 공주', 즉 다키야샤 히메라고 스스로 이름 붙였다. 판화의 대가 우타가와 쿠니요시가 묘사한 마녀-공주는 그의 가장 유명한 작품이다. 공주는 소매가 넓은 기모노를 입었으며 주술이 적힌 두루마리를 들고 있다. 그녀는 무사들을 쫓아내기 위해 불러들인 거대한 해골을 확인한다. 황제가 마녀의 사악한 힘을 소멸시키려고 보낸 전쟁 영웅, 무사 오야노 미쓰쿠니가 결국 그녀를 무너뜨릴 것이다.

마녀 다키야샤는 '부유하는 세계의 그림', 우키요에浮世繪에 빈번하게 등장하는 주제이다. 그림에 홀로 그려질 때는 그녀가 타고 다니는 거대한 두꺼비로 쉽게 알아볼 수 있다. 또한 한 손에는 검을, 입으로는 횃불을 물고 있다.

마녀는 일본 민간전승과 문학에 녹아들어 있다. 마녀들은 심술궂거나 악한 귀신, 혼령이나 악마 같은 온갖 종류의 요괴와 가깝게 지내는데, 그 중 하나가 쿠니요시가 그린 거대한 해골이다. 산속의 마녀라는 뜻을 가진 '야마우바' 역시 전통적인 판화에 종종 등장하는 마녀이다. 그녀는 야생에 숨어 사는 흉측한 노파이면서 동시에 괴력을 지닌 초인이자 어린아이인 킨타로의 보호자이기도 하다.

〈**마녀 다키야샤와 해골의 망령**〉 부분
소마군相馬에 있는 폐허가 된 궁전, 다키야샤 공주가 두루마리를 펼쳐 읽는다(다음 장 참조).

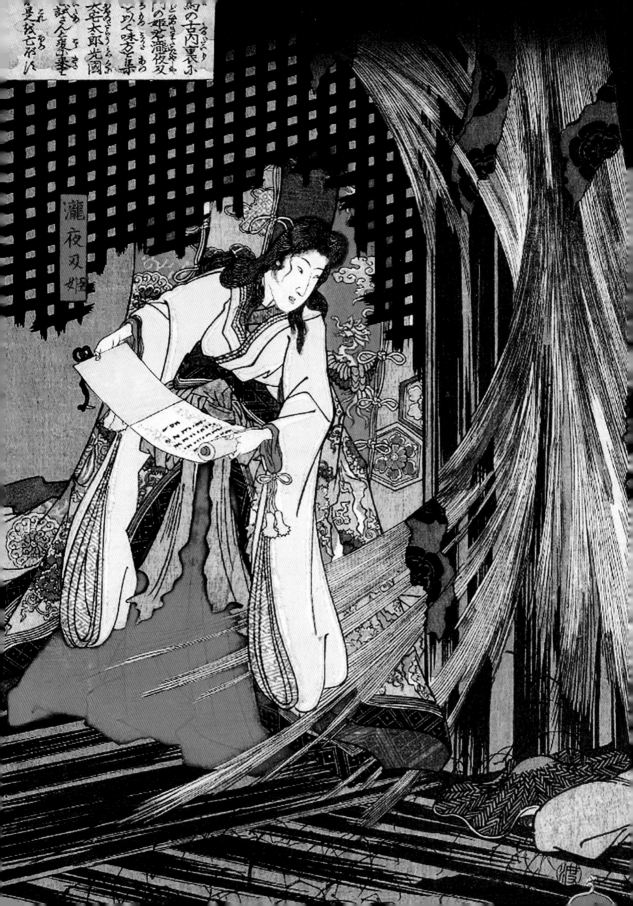

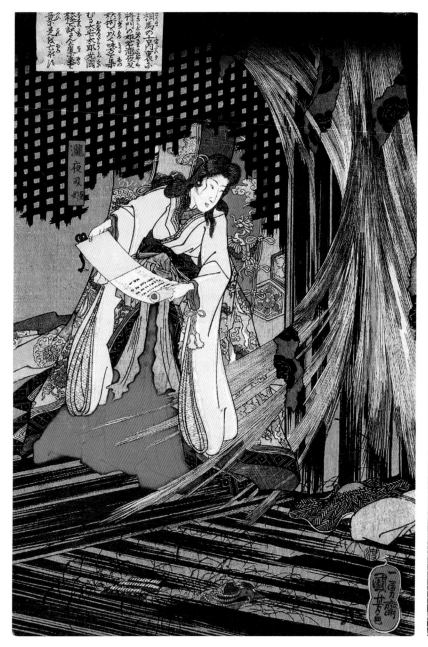

〈마녀 다키야샤와 해골의 망령〉
우타가와 쿠니요시, c.1844, 석판화,
35×71cm, 런던,
빅토리아 앨버트 박물관

집회에 가는 마녀들

Witches going to their Sabbath, 1878년

퐁피에 미술 L'art pompier을 아십니까?

19세기 말 아카데미 화가들의 매끄럽고 정교한 회화 양식은 '퐁피에 미술'이라는 조롱 섞인 이름으로 평가절하되기 전까지는 대중의 호응을 한 몸에 받았다. '퐁피에'는 프랑스어로 소방관을 뜻한다. 아마도 옛날 검투사의 투구처럼 생긴 소방관 헬멧을 아카데미 그림의 엄청난 사이즈에 빗댄 단어가 아닐까? 어쨌든 퐁피에 미술은 부르주아적 에로티시즘과 판에 박히고 부자연스러운 모습 때문에 외면당했다.

조건부 에로티시즘

19세기에 여성 누드를 그릴 구실은 넘쳐났지만 지켜야 할 규범이 있었다. 무엇보다 백인 여성의 누드가 사실적으로 묘사되면 안 되었다. 대신 숭배의 대상인 여신(비너스)과 동양 여성(관객의 관찰 대상이자 노예인 하렘의 오달리스크), 초자연의 모티프(빗자루를 탄 마녀)로서 그려진 여성 누드는 허용되었다.

에로스와 타나토스

벌거벗은 열 명 남짓의 마녀들이 희미한 달빛 사이로 날아간다. 19세기 말 이 젊은 마녀들은 신화적인 그림, 무엇보다 에로틱한 그림의 애호가들에게 이상적인 명분이 되었다.

마녀들의 비행 장면은 중세와 르네상스 이후에 확립된 수많은 도상을 차용하고 있다. 특히 마녀들은 뾰족한 뿔 때문에 중세 이후 사탄의 상징이 된 숫염소와 빗자루에 올라탔다. 이들은 날아가면서 하나같이 더 관능적이고 기묘한 자세를 취한다.

다만 중앙 아래쪽에 보이는 노파는 예외이다. 매부리코와 사마귀 때문에 흉측해진 노파의 얼굴은 민담 속의 전형적인 마녀처럼 보인다. 노파가 붙잡으려는 바로 앞의 젊은 마녀는 잃어버린 젊음을 암시하고, 그들 뒤에서 죽음을 표상하는 노란 눈의 해골이 노파를 따라잡는다. 젊은 마녀는 억압된 성에서 해방된 여성상을 구현한 '세기말적' 환상이다. 비너스처럼 아름답고 우윳빛 피부에 빨간 머리를 한 이 여자는 황홀경에 빠진 듯 허리를 뒤로 젖힌다. 하늘을 선회하는 피조물의 행렬은 검은 고양이(성교의 상징), 박쥐(밤의 상징), 뼈만 남은 새와 하늘을 나는 도마뱀(죽음의 상징, 88쪽) 등 우리가 익히 알고 있는 마법의 동물들로 완성된다.

루이스 리카르도 팔레로는 유럽에서 활동한 스페인 화가이다. 그라나다에서 태어난 팔레로는 20년 넘도록 파리에 살다가 이후 그에게 눈부신 성공을 가져다 준 런던에 정착했다. 비상하는 마녀는 파리 시절에 그려졌다. 그의 그림은 오리엔탈리즘과 에로티시즘에 물들어 있으며 시대에 뒤처진 낭만주의의 마지막 불씨를 피워 올렸다. 하지만 팔레로는 이런 경향을 가졌던 아카데미 회화의 대표 화가들(윌리엄 부그로와 장 레옹 제롬, 알렉상드르 카바넬)보다는 더욱 상징적, 퇴폐적이라는 점에서 차이가 있다. 그는 마법이라는 비의적인 주제에 몰두했고 이를 되풀이하여 그렸다. 스페인인으로서의 정체성과 고야가 남긴 정신적 유산에 영향을 받았기 때문은 아닐까?

〈집회에 가는 마녀들〉
루이스 리카르도 팔레로, 1878,
145.5×118.2cm, 캔버스에 유채,
개인 소장

잔 다르크

Jeanne d'Arc, 1879년

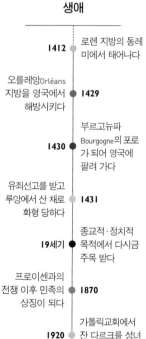

너무나도 현실적인

중세 말 영국과 프랑스 사이에서 백년전쟁이 한창일 때, 열세 살인 잔 다르크가 신의 계시를 받는다. 훗날 1431년에 마녀재판을 받을 때, 자신이 바로 그 계시의 순간에 로렌 지방 동레미Domrémy에 있는 부모님 집의 정원에 있었다고 증언할 것이다.

아주 어린 잔 다르크는 하늘의 목소리를 듣는다. 그 목소리는 잔 다르크에게 독실할 것을 명하며, 프랑스 왕국을 침략자에게서 해방시켜 샤를 7세를 권좌에 올려놓아야 한다고 말한다. 잔은 나중에 그 목소리의 주인이 성 카트린과 성 마르그리트, 대천사 미카엘의 목소리임을 확인한다. 훗날 이 목소리들이 잔 다르크가 체포되어 마녀재판을 받는 데 중요한 혐의점이 되었다. '이교도이며 마녀', 보베Beauvais 지방의 주교 피에르 코숑이 잔 다르크에게 내린 판결이다. 영국에 충성을 다했던 코숑은 1431년 5월 30일 루앙에서 잔 다르크를 화형에 처했다.

화가 쥘 바스티앵 르파주는 이 로렌 출신 소녀가 들었던 목소리에 관심을 기울였다. 그는 잔 다르크 뒤편에 집 외벽 및 나뭇잎에 뒤섞인 세 명의 성인을 그려 넣었다. 성녀들이 비현실적인 하얀색 옷을 입고 황금빛 후광에 둘러싸여 눈에 잘 띄지 않는 반면에 성 미카엘은 갑옷으로 무장하고 잔에게 칼을 건넨다. 바스티앵 르파주는 성인들의 초자연적인 출현과는 대조적으로 잔 다르크를 단순하고 사실적으로 묘사했다. 그녀는 목소리를 더 잘 들으려고 얼레를 내버려두고 의자를 밀쳐놓은 채 풀밭에 서 있다. 농부의 옷차림을 한 그녀는 초점을 잃은 눈빛과 장밋빛 뺨으로 감격을 드러낸다.

투박한 농촌 풍경을 사실적으로 표현하는 데 능숙했던 바스티앵 르파주는 자연주의 거장들 중 한 명이다. 프랑스의 자연주의 소설가 에밀 졸라는 바스티앵 르파주를 "장 프랑수아 밀레와 귀스타브 쿠르베의 손자"라 부르기도 했다. 그는 잔 다르크와 마찬가지로 로렌 지방 출신이었고, 1880년 살롱전에 〈잔 다르크〉를 출품했다. 프랑스가 알자스로렌 지방을 프로이센에 빼앗기고 10년이 지났을 때, 이 젊은 여걸은 프랑스인에게 중요한 국가적 상징이 되었다.

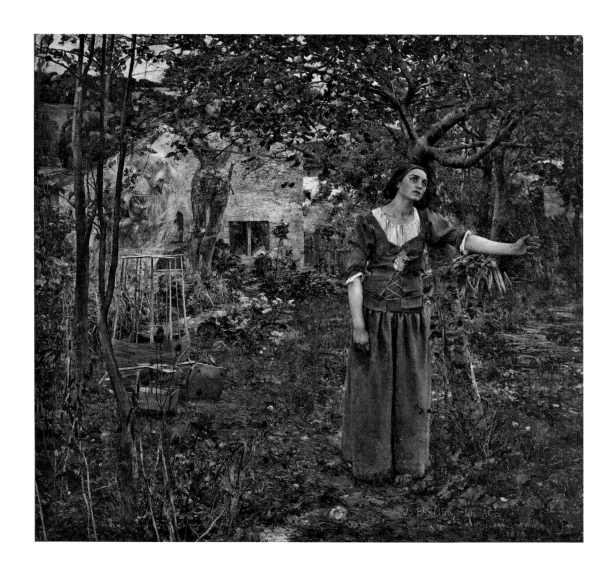

〈잔 다르크〉
쥘 바스티앵 르파주, 1879,
캔버스에 유채, 254×279cm, 뉴욕,
메트로폴리탄 미술관

어린 마녀-마녀집회 준비

La Petite Sorcière ou Préparation pour le sabbat, 1896년

악마의 섹슈얼리티

중세 말 이후 마녀집회는 사회적 규범과 통제에서 벗어나 성욕이 발산되는 장소로 여겨졌다. 세기말 환상 속의 마녀는 정숙한 여자와는 정반대의 인물이었다. 마녀는 새침하고 우아한 소녀도, 결혼과 끊임없는 출산으로 성욕이 억제당한 한 가정의 어머니도 아니다.

아름다운 엉덩이

고대 그리스어 'kallípugos'는 글자 그대로 '아름다운 엉덩이'를 의미한다. 미와 사랑의 여신, 엉덩이가 아름다운 아프로디테/비너스는 그녀의 엉덩이를 찬미하고자 어깨 뒤로 드레스를 들어 올린 모습을 표현한 고대 조각상의 한 유형이다. 분명 펠리시앵 롭스에게 영감을 주었을 것이다.

엉덩이가 아름다운 마녀

곡선미가 돋보이는 비너스와 창부, 그 중간쯤에 있는 마녀가 악마를 만나기 위해 단장하고 있다. 그녀는 화장대에 앉아 엉덩이를 한껏 드러낸다.

마녀는 침실에서 거울을 들여다보며 코에 분을 바른다. 거울 속 제 모습에 지나치게 빠져들어 '알베르 르 그랑Albert Le Grand'이라고 쓰인 것을 비롯해 책들이 바닥에 떨어졌다는 것도 모르고 있다. 알베르 르 그랑은 중세의 도미니크회 수도사인데, 마법사이자 연금술사로 추정된다. 탁자 위에 놓인 물병과 대야로 미루어 보아 몸을 씻었을 것이다. 그녀는 (두말할 필요도 없이) 붉은색 머리 위에 검은 리본이 달린 모자를 썼으며, 긴 스타킹을 신고 등과 엉덩이를 활짝 드러내는 근사한 검정 망토를 입고 있다. 까마귀는 위협적인 눈으로 우리를 응시한다. 마녀는 약간 아래쪽에서 위를 바라보는 각도로 그려졌다. 이러한 배치는 우리가 마치 다락방에 우연히 올라온 듯한 인상을 준다. 아직 문밖 계단에 서 있는 것처럼 말이다.

'단장하는 창부'는 벨기에 출신의 문제적 화가, 펠리시앵 롭스가 특히 선호하는 주제다. 빗자루를 타고 날거나 사탄과 몸을 섞는 마녀 역시 이 에로틱하고 외설적인 화가가 즐겨 그리는 소재다. 상징주의자와 퇴폐주의자에 가까운 롭스는 히스테리 신경증과 심지어는 악마주의를 통해 작가 보들레르와 위스망스의 세계에 심취했다.

그의 작품 대부분에 팜 파탈이 등장한다. 거세 콤플렉스*를 가진 이 타락한 유혹자는 관음을 즐기는 한심한 남자들을 꼭두각시처럼 마음대로 휘두른다. 롭스는 약간의 유머를 곁들여 방탕한 성욕의 화신인 마녀의 모습을 끌어낸다. 마녀가 집회에 가는 이유는 단지 악마를 숭배하기 위해서만이 아니라 악마의 항문에 키스하고 난교의 마지막 순간이 오면 그와 성교를 나누기 위함임을 기억하라.

〈어린 마녀-마녀집회 준비〉
펠리시앵 롭스, 1896,
종이에 크레용과 구아슈, 17.5×12cm,
나무르, 펠리시앵 롭스 미술관

* castration complex. 프로이트에 따르면 여아는 자신에게 남근이 없음을 인지하고 이에 열등감을 느껴 남근선망에 이른다. 특히 거세에 대한 환상과 남근선망은 여성적 거세 콤플렉스의 주요 특징이다.

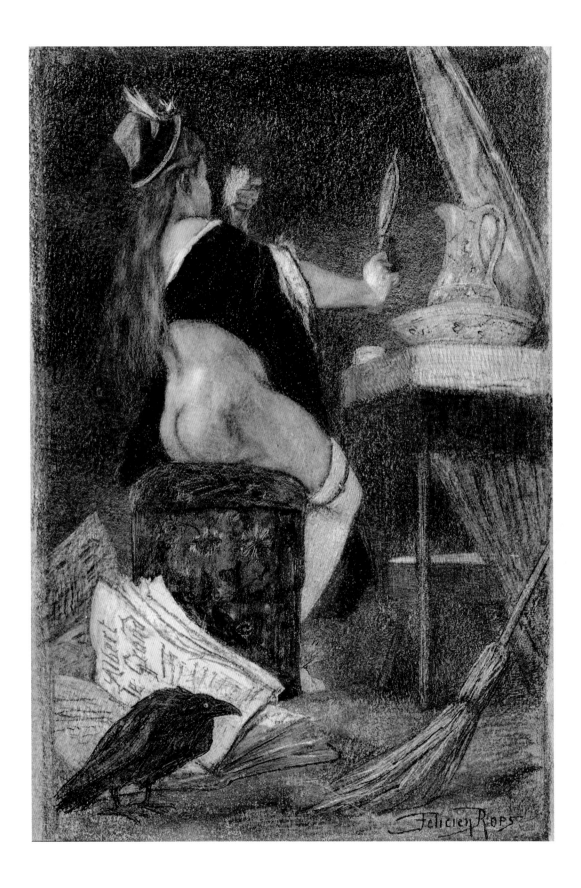

마녀

La Sorcière, 1897년

파스텔의 미시사

15세기 — 프랑스와 이탈리아에서 일종의 색분필 발명

레오나르도 다 빈치가 사용하다 — 16세기

황금기
(로살바 카리에라, 조르주 드 라투르, 장바티스트 샤르댕, 장바티스트 페로노) — 18세기

부활
(에드가 드가, 앙리 드 툴루즈로트레크, 뤼시앵 레비 뒤르메, 오딜롱 르동) — 19세기

〈마녀〉
뤼시앵 레비 뒤르메, 1897,
종이에 파스텔, 61×46cm, 파리,
오르세 미술관

마녀의 꿈

"한 번 일어난 일은 관례가 되지 않는다"라는 프랑스 속담이 있다. 이를 말해주듯이 온화하고 조용한 마녀가 커다란 망토를 두른 흔치 않은 모습으로 우리 앞에 있다. 유령처럼 안개 속에서 살며시 나타난 뤼시앵 레비 뒤르메의 마녀는 우리를 우수에 젖은 몽상으로 이끈다.

두 눈을 감고 생각에 잠긴 마녀는 작은 유리병과 지팡이를 꽉 쥐고 있다. 부적과도 같은 동물들이 그녀를 둘러싸고 있다. 작은 뱀은 지팡이를 타고 오르고, 충직한 검은 고양이는 어깨 위를 기어오르며, 도마뱀은 턱을 간질이려는 참이다. 어둠이 내린 산기슭, 박쥐들이 그녀의 머리 위를 날아다니는데 박쥐 날개와 나뭇잎이 거의 구분되지 않는다. 오른쪽 아래에 커다란 푸른 눈을 가진 올빼미 유령이 어렴풋이 보일 듯하다.

색채는 상당히 절제되어 있다. 회색과 검정색, 달빛으로 희뿌연 하늘, 시퍼렇고 초현실적인 동물들! 뱀과 도마뱀은 발광하는 듯하다. 마녀가 쓴 두건 위의 쪽빛 하이라이트가 이들과 호응한다. 노란색과 푸른색이 뒤섞인 맹금류와 고양이의 두 눈은 매섭게 반짝인다. 화가는 어둠과 빛 사이, 자연과 초자연 사이에서 미묘한 유희를 이끌어 낸다.

뤼시앵 레비 뒤르메는 당대에 가장 뛰어난 파스텔 화가였다. 그는 형태가 희미하고 신비로운 여성 초상화를 많이 그렸다. 오른쪽의 마녀는 레비 뒤르메의 다른 작품 〈침묵 Le Silence〉(1895)과 〈메달을 달고 있는 여인 La Femme à la médaille〉(1896)과 함께 미지의 사람을 다룬 연작 중 하나이다. 침묵에 잠긴 뮤즈들은 항상 베일로 조금씩 가려져 있다. 이들의 얼굴이 섬세하게 표현된 반면 옷자락이나 몸의 다른 부분은 단시간에 그려졌다. 레비 뒤르메의 장기인 부드럽고 흐릿한 윤곽선은 그가 예찬했던 레오나르도 다 빈치의 '스푸마토 sfumato'를 떠올리게 한다. 스푸마토는 형태의 윤곽선이 마치 안개에 싸인 듯 사라지고 색채가 부드럽게 몰드는 기법이다. 이는 주관성, 불가사의, 위협, 몽환 같은 상징주의적 분위기를 유도한다.

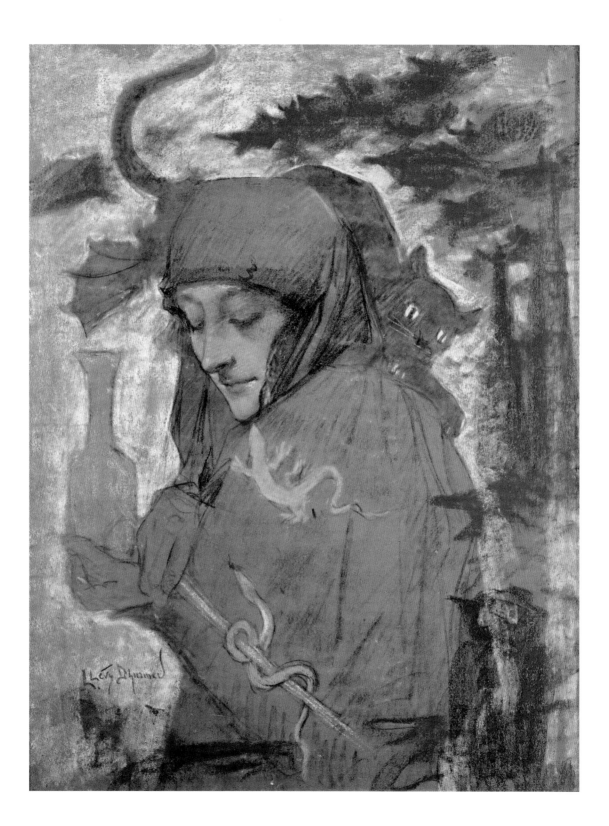

바바 야가

Baba Yaga, 1900년

이야기 속 마녀

『아름다운 바실리사』: 바바 야가
『백설공주』: 왕비와 계모
『헨젤과 그레텔』: 생강빵 집 gingerbread house 마녀
『잠자는 숲속의 공주』: 말레피센트Maleficent
『인어공주』: 바다 마녀

옛날 옛적에…

광활한 자작나무 숲의 깊숙한 곳, 거대한 암탉 다리 두 개로 받쳐 올린 오두막집에 바바 야가가 살았다. 그녀는 슬라브족 마녀 중 가장 유명하고 무서운 존재다.

러시아와 동유럽 동화에는 아이들을 잡아먹는 흉측한 노파, 바바 야가가 종종 등장한다. 바바 야가는 항상 똑같은 모습으로 묘사되기 때문에 어디서든 쉽게 알아볼 수 있다. 그녀는 굽은 등과 긴 백발, 매부리코를 가졌다. 또한 공중을 가로질러 이동할 수 있도록 절구통 가장자리에 올라탄 후 절굿공이로 바닥을 밀어내 추진력을 얻는다. 마녀들이 종종 그렇듯 세간살이는 악마의 도구로 둔갑한다. 바바 야가의 절구통은 약초를 빻는 데 사용되는 것이 아니라 인간의 운명을 망가뜨리는 데 사용된다. 그녀는 인간 무리를 지나오면서 남긴 흔적을 빗자루로 지운다. 머리카락을 바람에 날리며 절굿공이를 움켜쥔 무시무시한 바바 야가가 전속력으로 질주한다.

데생 화가였던 이반 빌리빈은 예술 경력의 일부를 동화 삽화 작업에 할애했다. 바바 야가는 러시아의 민속학자 알렉상드르 아파나시예프가 19세기 말에 각색해 옮긴 유명한 민속 동화 『아름다운 바실리사Vassilissa Prekrasnaia』에 등장한다. 이야기 속에서 아름다운 고아 소녀 바실리사가 무시무시한 식인 마녀와 맞닥트린다. 하지만 소녀는 이 때 겪은 입문적 시련을 계모에게서 벗어나는 계기로 삼고 극복해 낸다.

이반 빌리빈이 올곧은 선과 단색 면으로 이루어진 삽화를 그리는 데 있어 '루보크lubok'의 영향을 많이 받았다. 루보크는 러시아의 전통 판화 양식으로 소박하고 대중적인 그림이며 유럽 그래픽아트나 일본 판화와도 유사하다. 빌리빈의 정교한 그림은 사실적이고 자연스러우며 경이로운 세부 묘사들로 가득 채워졌다. 정성스레 묘사한 바바 야가의 기운 옷, 수염 난 턱과 헝클어진 머리카락, 왼쪽 귀에 달려 있는 귀걸이를 보면 얼마나 세밀하게 그렸는지 알 수 있다. 게다가 무성한 소나무와 자작나무, 이끼에 뒤덮인 땅 위로 자라난 새빨간 독버섯에서 러시아의 숲을 향한 빌리빈의 애정도 드러난다.

〈바바 야가〉
이반 빌리빈, 『아름다운 바실리사』 삽화, 1900, 33×26cm, 석판화, 개인 소장

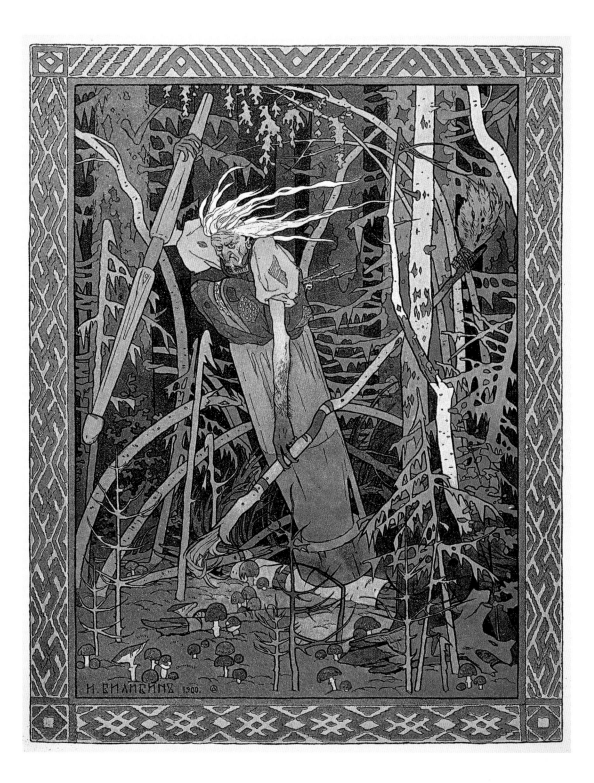

И. БИЛИБИНЪ 1900.

키르케로 분장한 틸라 뒤리외

Tilla Durieux als Circe, 1913년

팜 파탈

부르주아 남성들이 갈망하는 대상, 팜 파탈은 19세기 말과 20세기 초부터 상징주의 예술에서 빠지지 않는 대상이다. 위험할 뿐 아니라 유혹적이기도 한 이 '악녀들'은 제 주술에 홀린 남자를 죽이거나 변신시키고, 돌로 만들어 버린다. 릴리트Lilith, 유디트Judith, 이브Eve, 메두사Medusa, 살로메Salome, 그리고 키르케가 바로 이들의 이름이다.

뜻밖의 제자

독일 상징주의의 대가 프란츠 폰 슈투크는 성서나 신화와 관련된 주제를 선호했다. 그의 그림을 보면 어두운 배경을 가르고 순수한 색채가 터져 나온다. 가장 유명한 제자, 러시아 화가 바실리 칸딘스키가 그의 원색 강의를 마음에 새길 것이다.

완벽한 캐스팅

아름답고 위험한 키르케가 오디세우스에게 물약으로 가득 찬 술잔을 건넨다. 호메로스의 『오디세이아』에 등장하는 이 매혹적인 마녀는 수 세기에 걸쳐 그림의 주제이자 희곡의 등장인물이 되었다.

빛 한 줄기 새어 들지 않는 검정 배경 앞으로 키르케의 옆모습이 뚜렷하게 보인다. 피부는 더욱 밝게, 머리카락은 더욱 붉게, 드레스는 더욱 눈부시게 반짝거린다. 빨강, 노랑, 파랑은 그저 우연히 선택된 색이 아니다. 화가는 모두가 알고 있는 삼원색을 사용했다. 키르케의 곱실거리는 머리카락과 살짝 벌어진 입술은 붉다. 적갈색은 매력적이면서 특히 위험한 여자들의 전유물이다. 중세 이후 마녀의 머리 색깔이기도 하다. 드레스는 짙푸른 색이고 금실이 듬성듬성 박혀 있다. 드레스의 색감은 보석, 사자가 새겨진 술잔과 한데 엮인다. 마녀는 그림의 프레임 밖에 있으리라 추측되는 보이지 않는 오디세우스에게 물약을 건넨다. 마녀는 그를 순종적인 동물로 변신시키려는 와중에도 그에게 깊은 욕망을 느낀다.

프란츠 폰 슈투크의 이 작품은 단순히 그리스 신화의 묘사가 아니다(16쪽). 그림 속 마녀는 유명한 여배우 틸라 뒤리외의 초상이기도 하다. 성미가 불같았던 이 여인은 벨에포크 시대에 활동했던 희극·무성영화 배우다. 특히 베를린에서 유명한 영화감독 프리츠 랑의 영화에 출연하기도 했다. 그녀의 두 번째 남편은 미술상이자 인상파 예술가들의 후원자였던 파울 카시러이다. 카시러의 소개로 뒤리외는 미술계 인사들을 만났고 오귀스트 르누아르의 모델이 되었다. 슈투크는 1912년 뒤리외가 뮌헨의 한 극장에서 키르케를 연기할 때 자신의 작업실에 와서 모델이 되어 줄 것을 권했다. 그녀는 슈투크를 위해 다시 무대 의상을 입고 검은 천 앞에서 자세를 취했다. 슈투크가 사진으로 촬영했기 때문에 포즈를 취한 시간은 짧았다. 그는 단지 사진 원판만 가지고 키르케로 분장한 뒤리외의 초상화를 여러 차례 그렸으며 이 작품들은 오늘날까지 잘 보존되어 있다.

〈키르케로 분장한 틸라 뒤리외〉
프란츠 폰 슈투크, 1913, 목판에 유채,
60×68cm, 베를린, 구 국립 미술관

"여기, 그녀는 독초 뿌리에서 짜낸 액체를 쏟아 부으면서
 영묘한 목소리로 뜻 모를 말이 뒤섞인 정체불명의 주문을
 아홉 번 중얼거린다."

오비디우스, 『변신 이야기』 제14부 56-58행

빗을 꽂은 마녀

Die Hexe mit dem Kamm, 1922년

진지함과 유머 사이에서

반쯤은 재미있고 반쯤은 근심스러운 〈빗을 꽂은 마녀〉는 오히려 색다르다. 아주 작고 뾰족한 두 발로 몸을 잘 지탱하고 있는 이 작은 인물은 눈썹을 찌푸리고 두 눈을 동그랗게 뜬 채 우리를 태연자약하게 바라본다.

날개옷을 입고 있는 파울 클레의 마녀는 머리에 빗을 꽂고는 마치 작은 왕관처럼 치켜세웠다. 빗은 1920년대 초에 아담한 머리 장식으로 대단히 성행했다. 이 그림을 보면 화가가 패션으로서의 빗을 굉장히 재치 있는 시선으로 바라봤다는 것을 분명히 알 수 있다.

마녀의 두 눈 그리고 빗과 귀걸이 장식은 점으로, 그림자는 촘촘하게 교차시킨 선영으로 담백하게 구성되어 있다. 이 작품은 크로키와 캐리커처, 혹은 아이가 그린 그림의 경계에 모두 서 있다. 의미심장해 보이는 가분수 머리는 소박하고 기하학적인 작은 몸통 위에 놓여 있다. 머리카락과 숄은 말아 올린 종이처럼 보이는데, 이는 특히 1920년대 클레의 데생에서 빈번하게 나타나는 무늬이다. 검정 화살표가 대신하고 있는 마녀의 두 손은 바닥을 힘주어 가리킨다. 이 두 손 때문에 마녀는 기이하고 권위적이며 위협적인 모습을 띤다. 클레는 그림에 활력을 불어넣는 수단으로 기하학적 도형을 자주 사용하는데 화살표도 그중 하나다. 그는 기하학적 도형의 단순함과 시각적 효율성을 좋아한다. 십자가와 화살, 별이나 달 같은 기호가 클레에게는 곧 어린아이가 그린 그림, 동굴 벽에 새겨진 선사시대 예술, 이집트 상형문자 들을 떠올리게 했다.

1920년대에 파울 클레는 〈음산한 농담 Galgenhumor〉(1919), 〈천재의 영혼 Gespenst eines Genies〉(1922), 〈물약을 만드는 마녀 Brauende Hexen〉(1922)와 같은 블랙코미디풍의 인물들을 그렸다. 클레의 모든 예술은 진지함과 유머, 정신적인 것과 세속적인 것, 고급미술과 민중미술, 가혹하고 동심이 사라진 어른의 세상과 장난기 넘치고 무한한 상상이 가능한 어린아이의 세상 사이에서 균형을 잡고 부유한다.

하우스 허즈번드
House-husband

1907년, 파울 클레와 피아니스트 릴리 부부의 아들 펠릭스가 태어났다. 당시 클레는 예술가로서의 경력을 시작하는 데 어려움을 겪던 때라 아들의 성장과 발달, 건강관리는 모두 그의 몫이었다. 자녀와 매일 붙어 있었던 경험이 그의 작품 세계에 분명히 영향을 주었을 것이다.

마녀들

파울 클레는 신비로운 도상과 환상적인 혼종의 피조물을 좋아했다. 그는 자연과 숲을 경외했고 죽음을 사유했다. 클레가 말년에 작업한 작품 중 가장 인상적인 〈숲의 마녀 Wald-Hexen〉(1938)를 보더라도, 그가 여러 번 다뤘던 주제인 마녀는 다양하게 변용된다.

〈빗을 꽂은 마녀〉
파울 클레, 1922, 석판화, 50×32.5cm, 파리, 퐁피두 현대 미술관

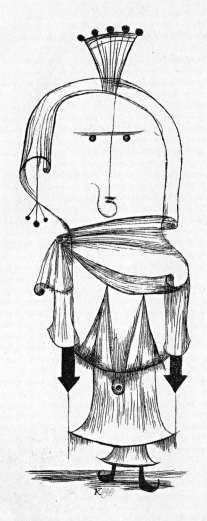

방가미사의 마녀, 불로

Boullo, sorcière de Bengamissa, 1925–1926년

프랑스-아프리카

이 채색된 석고상은 아프리카 작품이 아니다. 이 조각을 만든 예술가 기욤 라플라뉴는 프랑스인이다. 그는 이집트에서 살았는데도 방가미사 지역의 마녀, 불로를 만나지 못했다. 그렇다면 이 마녀는 어디서 나왔단 말인가?

라플라뉴는 1925년 벨기에령 콩고에서 촬영한 사진을 토대로 이 초상 조각을 만들었다. 사진 속의 노파는 식물섬유로 만든 긴 옷을 입고 지팡이에 몸을 기대고 있다. 노파는 조각에 묘사된 목걸이와 똑같은 장신구들을 팔과 손목, 발목에 걸치고 그녀의 신분과 지성을 뒷받침하듯 높다란 모자를 썼다. 혼령과 관련된 제의를 치르는 장면일까? 노파는 물신을 제 맘대로 휘두를 수 있는 걸까?

노파의 사진은 1925년에 앙드레 시트로앵이 주도했던 아프리카 대륙을 횡단하는 자동차 여행, '검은 원정대Croisière noire'가 가져온 것이다. 시트로앵은 프랑스 자동차 제조사의 설립자였다. 이 탐험의 목적은 광고 효과는 물론 정치적, 문화적, 학술적 가치를 얻는 것이었다. 원정대는 사진 6,000장, 수집품 100여 점과 함께 돌아와 루브르 박물관에서 전시를 열었다. 우리가 보고 있는 이 마녀는 전시회에서 각종 무기, 길쭉한 장대 모양의 노, 토기의 옆, 그리고 러시아 신고전주의 화가 야코블레프가 즉석에서 그린 소묘 맞은편에서 그 모습을 드러냈다.

라플라뉴는 각양각색의 마법사와 마녀의 모습이 담긴 사진들에서 영감을 받아 여러 점의 흉상을 제작했다. 그러나 '마녀'라는 표현은 신중하게 사용해야 한다. 특히나 서양인의 관점에서 전파된 마녀라면 더더욱.

물신, 부적, 영험한 물건처럼 일상적이면서도 성스러운 의례와 춤, 사물들은 오랫동안 유럽인의 오해를 받아 왔다. 식민지 지배자들은 아무런 고민도 없이 남자 마법사는 점쟁이 치료자로, 여자 마법사(마녀)는 광기 어린 물신숭배자로 취급했다. 베냉Benin, 콩고 같은 아프리카 국가에서는 주술 치료사가 앞날을 예언하는 데 그치지 않는다. 그들은 과거와 현재, 미래를 밝혀 주었으며 의사, 옹호자, 상담사, 그리고 심리학자 역할을 모두 도맡았다. 빗자루를 타고 날아다니는 모습이나 팔팔 끓어오르는 솥처럼 우리가 익히 알고 있는 마녀 이미지와는 거리가 멀다.

〈방가미사의 마녀, 불로〉
기욤 라플라뉴, 1925-1926,
석고에 채색, 74×57cm, 개인 소장

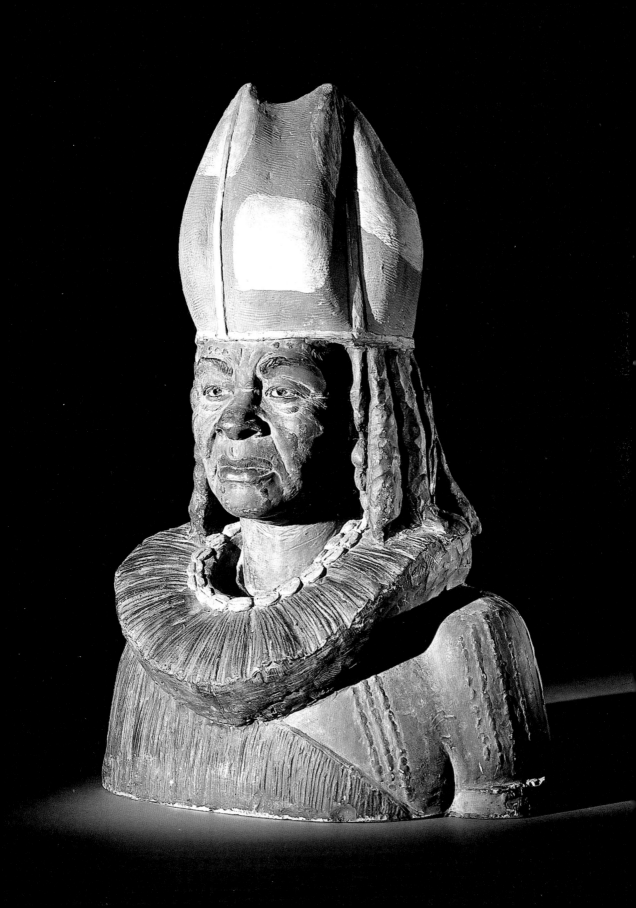

눈 속의 마녀와 허수아비

Hexe und Vogelscheuche im Schnee, 1930–1932년

포효하는 겨울

키르히너는 빠르고 두터운 붓질로 기이한 겨울 풍경을 그린다. 눈 덮인 경치는
추상에 가깝고 색채가 강하게 도드라진다. 불온한 마녀가 저승사자처럼
허수아비에게 다가간다.

거의 검정에 가까운 암청색으로 채색된 여자의 실루엣 위로 강렬한 빨간색이
맞닿아 있다. 이 공격적인 색채가 시선을 사로잡는다. 키르히너는 세 가지
색으로 그림을 구성한다. 폭력과 피를 상징하는 빨간색은 추위와 죽음의 색인
흰색, 파란색과 대비된다. 그녀의 앞치마와 목걸이, 머리카락, 얼굴, 깃발이
청명한 풍경과 대조된다. 바람에 나부끼는 삼각기는 여자의 얼굴을 스쳐간다.
깃대가 매달린 부분은 낫처럼 둥글게 휘어졌다. 죽음의 알레고리가 마녀의
이미지와 한데 어우러지는 것이다…. 키르히너가 스스로 생을 마감하기까지,
죽음이 항상 그의 곁을 맴돌았다. 그가 자살을 택했던 1938년은 나치가 그의
작품 상당수를 파괴해 버린 그 이듬해였다.

고통과 고독에 시달렸던 이 독일 화가는 스위스의 산에서 살았다. 자연은
깊은 감명을 불러일으켰다. 독일 드레스텐과 베를린에서 보낸 청년 시절에
키르히너는 아방가르드 조직인 다리파Die Brücke의 일원이었다. 1900년대에
이 혈기왕성한 표현주의 화가들은 관례에 반기를 들고 혁신했다. 키르히너와
그의 친구들은 색채를 맘껏 분출하고 현시대를 비판하며 자연과의 새로운
조화를 추구했다. 이들은 어린아이의 그림이나 중세 독일 미술, 유럽 바깥의
문화, 민중 판화에 열광했다.

1930년대에 키르히너가 오래전 전설, 특히 아주 혹독하고 치명적인 겨울이
마녀의 탓이라고 비난했던 게르만 전설을 기억하고 있었을까? 마녀는
자신에게 가해진 고통의 알레고리일까? 얼굴도 손도 없이, 그저 바람에
너풀거리는 목도리만 두른 채 모든 자격을 박탈당한 이 작은 허수아비처럼
키르히너도 자신에게 다가올 위협을 느꼈을까?*

* 키르히너는 1차 세계대전 때 징집되었지만 알코올중독과 정신이상으로 병역에서 면제된다.

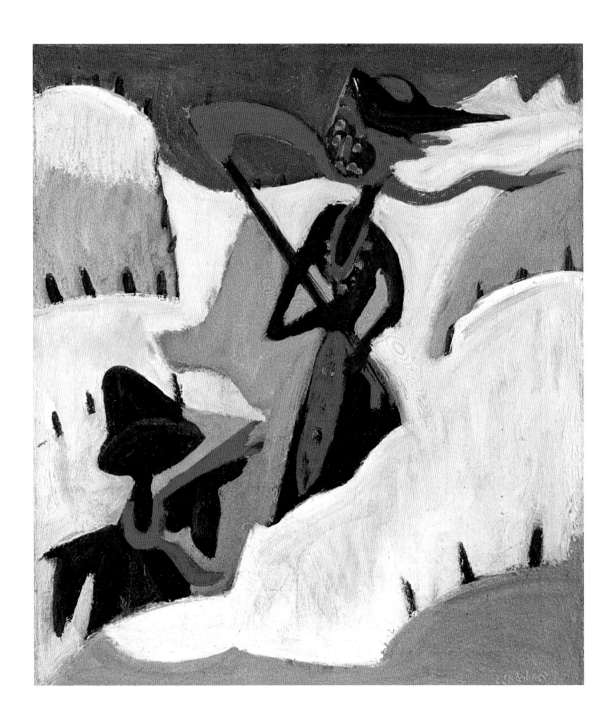

〈눈 속의 마녀와 허수아비〉
에른스트 루트비히 키르히너,
1930-1932, 캔버스에 유채, 70×60cm,
베른, 카롤라 · 귄터 케터러 어틀 소장

마녀

La Sorcière, 1969년

기호의 마술

마술은 호안 미로의 모든 작품에 나타난다. 화가는 강렬한 색채와 결합된 검은 선을 영리하게 배열함으로써 추상화의 경계에 서 있는 마녀의 이미지를 시적인 관점으로 재해석한다.

미로의 검정 선들이 캔버스 위에서 춤을 추고, 일생토록 그의 친구였던 조각가 알렉산더 콜더의 모빌처럼 균형을 이루고 있다. 저 하나의 원이 마녀의 머리인 듯하다. 두껍고 검은 수직선이 머리를 가로질러 캔버스 밑바닥까지 이어진다. 두 팔과 몸통은 늘어진 'U'자 모양이다. 굵직한 수직선은 마치 척추처럼 몸의 중심 골격을 이룬다. 그 양쪽으로는 검정, 빨강, 그리고 단색면(격자무늬, 별, 동그라미, 점, 작은 갈고리 등)이 화면을 채우고 있다.

수직과 수평, 곡선 같은 기본적인 선들이 표의문자처럼 조화를 이루고, 작은 도형은 중심이 되는 형상과 밀접하게 연결되어 있다. 미로는 1960년대 말부터 일본 서예에 심취했다. 그는 묵을 먹인 붓을 정확하면서도 유연하게 다루는 몸짓을 좋아했다. 1967년 가을에 일본을 처음 접했던 미로는 1969년 말에 이르러 마지막으로 그 세계에 돌아왔다. 간결함을 추구했던 미로에게 일본 문화는 원동력을 불어넣은 새로운 발견이었다. 초현실주의 시절을 거친 후에 그는 형태는 단순하게, 색채는 최소한만 사용했다. 특히 검정, 빨강, 초록, 노랑, 파랑을 제일 좋아했다.

미로의 후기 석판화는 〈위대한 마법사 Le Grand Sorcier〉(1968), 〈위대한 주권자 Le Grand Ordonnateur〉(1969), 〈요술 Magie blanche〉(1981)에서와 같이 거의 추상화에 가깝게 그려진 마법적인 인물이 등장한다. 불가해한 일상과 꿈의 힘은 마치 천체나 우주가 끌어당기는 힘처럼 미로를 매료시켰다. 1968년에 한 인터뷰에서 이렇게 밝혔다. "나는 보이지 않는 가운데 우리를 이끌고 가는 힘을 믿습니다. 나는 점성술을 믿습니다. … 나의 수많은 그림에서 태양계의 행성을 떠올리게 하는 공 모양의 것들과 원을 볼 수 있습니다."

〈마녀〉
호안 미로, 1969, 석판화, 99×59.5cm, 개인 소장

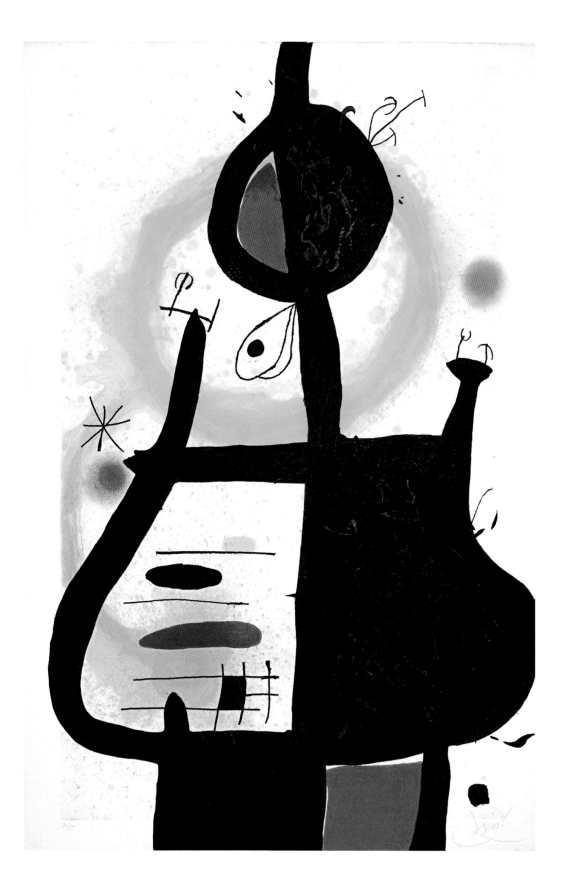

마녀

La Bruja, 1979-1981년

매혹적인 침범

마녀의 빗자루가 벽에 걸려 있다. 지푸라기 대신 검은색 면사가 지팡이의 나무 손잡이에서 빠져나와 수 미터, 아니 수 킬로미터까지 늘어나다가 결국 전시관 전체를 침범하고 만다.

20세기 말에도 검정과 빗자루의 조합은 여전히 마녀를 쉽게 연상시킨다. 브라질 예술가 칠도 메이렐리스의 이 빗자루는 거대한 설치 미술의 발단이 되었다. 화가가 전시 장소에 따라 매번 다르게 배치하는 흐름에 맞춰, 검은색 면사가 빗자루 아래쪽에 뚫려 있는 금속 격자를 통해 공간 사이사이로 알맞게 퍼져 나갈 수 있다. 〈마녀〉의 검은 실은 각 미술관이나 전시실에 알맞게 복도를 가득 채우고, 계단을 내려가고, 건물 밖으로 나오기까지 한다. 이 실들은 관객의 호기심을 자극하고, 가까이 걸려 있는 다른 작가의 작품들과도 어우러진다. 아주 전형적인 청소 도구인 빗자루는 다름 아닌 혼돈의 씨앗을 뿌리기 위해 이곳에 있는 것이다. 동화나 전설에서 등장하는 캐릭터 그대로, 메이렐리스의 〈마녀〉는 일상적이고 체계적인 공간에 혼란을 부추긴다.

　　1948년에 태어난 칠도 메이렐리스는 리우데자네이루에 거주하며 작업한다. 1980년대로 접어들 무렵 〈마녀〉를 기획할 당시 브라질은 10년 넘도록 개인의 자유가 말살된 군부독재 시대였다. 메이렐리스는 세계 각처에 전시된 자신의 시적인 개념 미술을 매개로, 불의와 압제에 대한 저항을 시각적으로 구현한다. 그의 작품은 대체로 빽빽하고 부피도 크다. 또한 관객이 자신이 살고 있는 세상에 의문을 던지도록 추동하는 액침*의 세계를 창조해 낸다. 매혹적이고 꿈결 같은 이 음산한 〈마녀〉가 혹시 가차 없이 불어나는 악의 위협을 상징하는 건 아닐까?

개념 미술이란?

1960년대부터 미국이나 유럽의 예술가들은 작품을 구성하는 요소는 아이디어 또는 개념이지, 단순한 물질이 아니라고 주장해 왔다. 개념 미술은 조직적인 예술운동이나 시대의 이름이 아니다. 바로 지금, 현대미술을 관통하는 흐름이다!

3D 마녀

1916	콩스탕탱 브랑쿠시,〈마녀〉
칠도 메이렐리스,〈마녀〉	**1979-1981**
2002	키키 스미스,〈화형대 위에 무릎을 꿇은 여인〉
루이즈 부르주아,〈스타일네셋 기념관〉	**2010**
2021	아네트 메사제,〈자막 없이〉

〈마녀〉
칠도 메이렐리스, 1979-1981,
나무 빗자루·면사·금속,
파리, 퐁피두 현대 미술관

* 液浸. 특정 액체에 실험 기구 혹은 대상을 담그는 일. 예술가의 실험적인 작품을 과학 실험에 빗대고 있다.

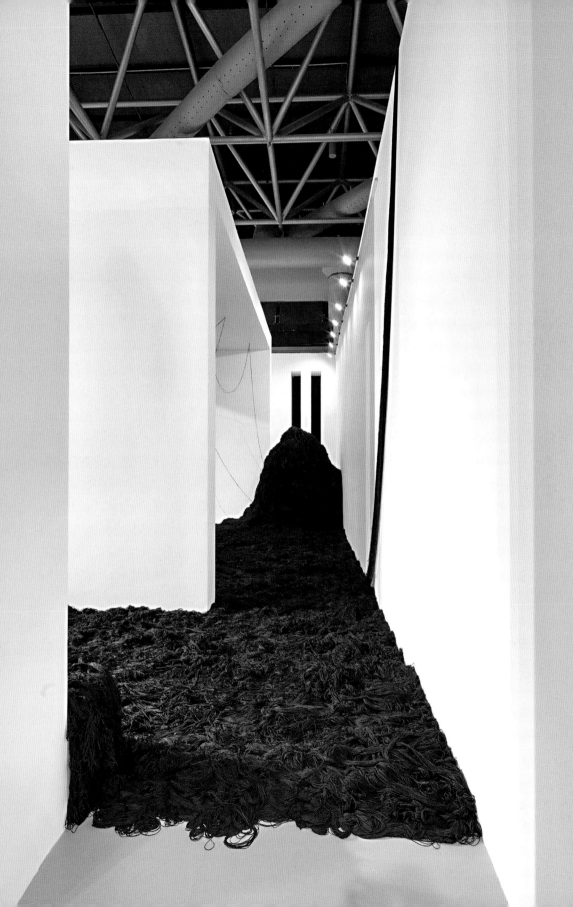

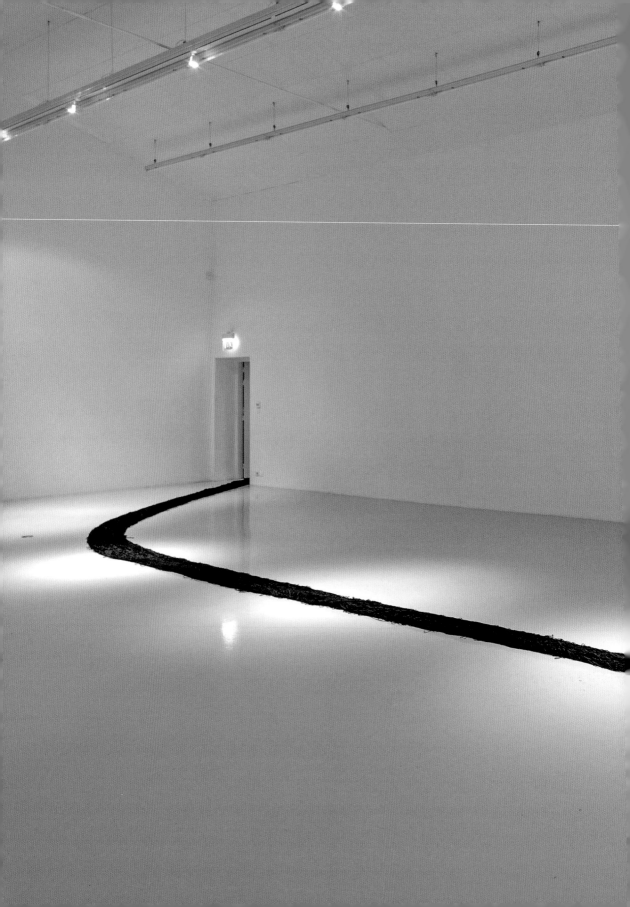

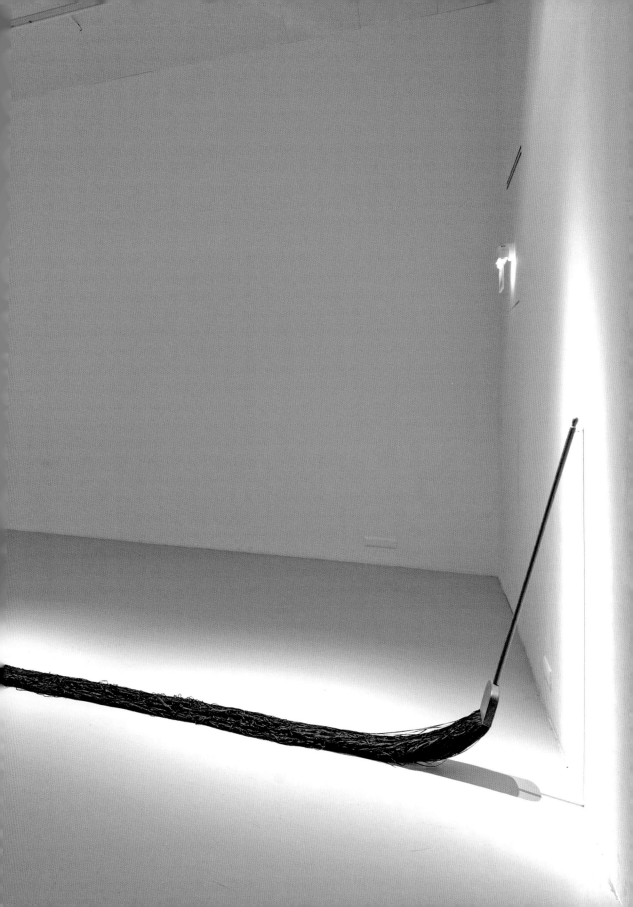

색인

도판 크레딧

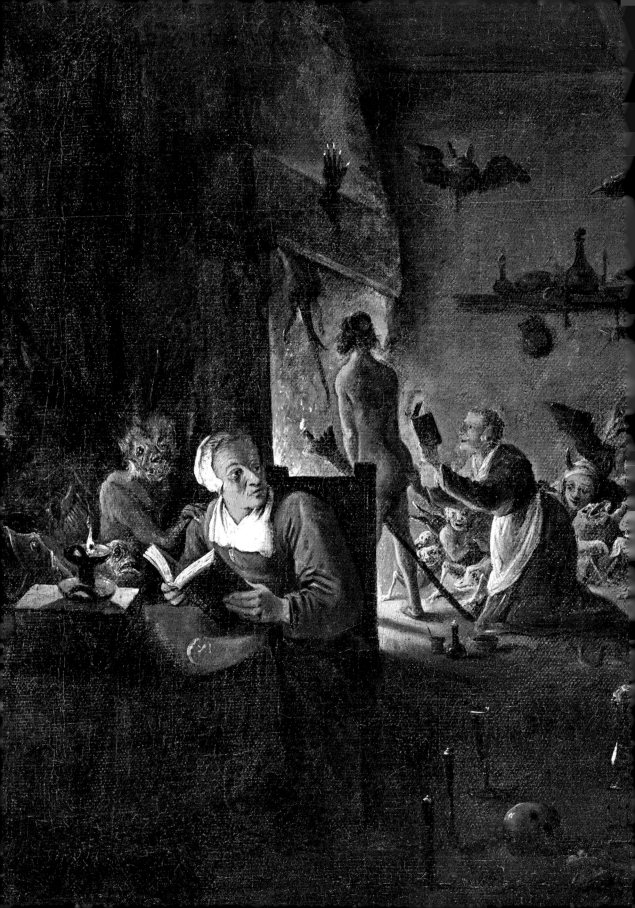

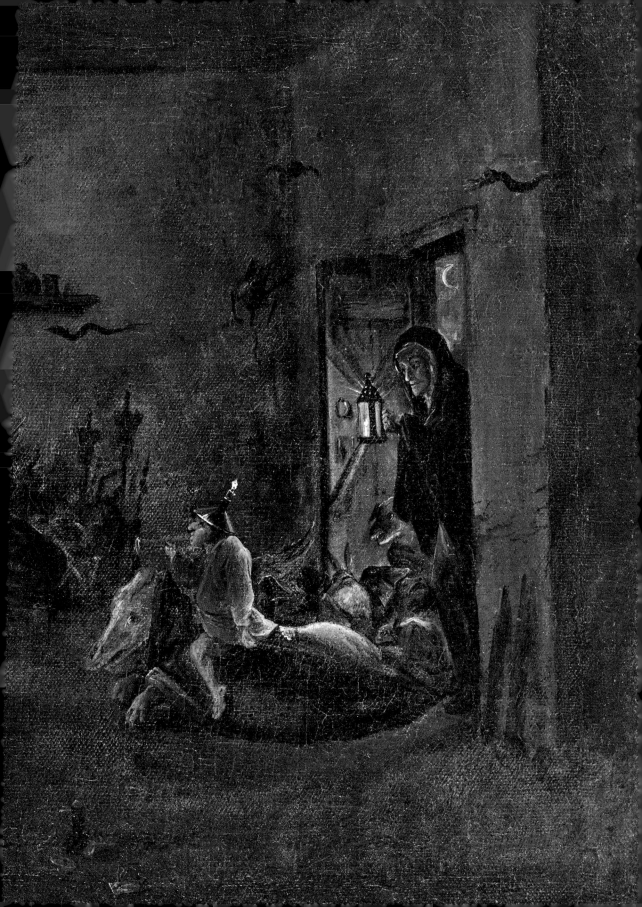

마녀
유혹과 저주의 미술사

초판 인쇄 2021. 6. 11
초판 발행 2021. 6. 18

지은이 알릭스 파레
옮긴이 박아르마
펴낸이 지미정
편집 강지수, 최미혜, 문혜영 | **마케팅** 권순민, 박장희
디자인 한윤아, 박정실

펴낸곳 미술문화 | **주소** 경기도 고양시 일산동구 고양대로1021번길 33 스타타워 3차 402호
전화 02) 335-2964 | **팩스** 031) 901-2965 | **홈페이지** www.misulmun.co.kr
등록번호 제 2014-00189호 | **등록일** 1994. 3. 30
인쇄 동화인쇄

ISBN 979-11-85954-74-5
값 18,000원